立刻上手！

戶外活動 · 急難救助 · 居家生活

實用繩結 全圖解

前言

對遠古時期的人類來說，「繩結」是為了生存而必須學習且不可或缺的技術之一。時至今日，現代人發展出了更多嶄新的繩結技法，能應用在生活中的各種場景。

只需要一條繩子，下點功夫、發揮創意，就能使日常生活更加便利而豐富。此外，到了海邊或山上進行戶外活動時，為了確保安全、讓工作更有效率，繩結也能派上用場。

誠摯地希望本書的內容，能在需要時助您一臂之力。

<div style="text-align: right">監修　羽根田　治</div>

CONTENTS

CONTENTS

CONTENTS

【第5章】　急難救助　　145

【第6章】 日常生活 177

CONTENTS

基本繩結 單結・雙單結

這是最簡單的繩結，常用在需暫時固定的場合，如果想要綁得更牢，可重複打兩次單結，變成雙單結。

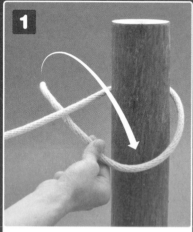

1

將繩子繞一個大圓圈，並將繩子前端穿過繩圈。

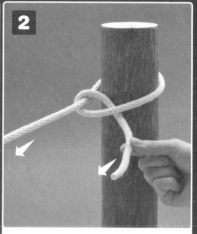

2

拉緊繩子兩端後綁好。（單結）

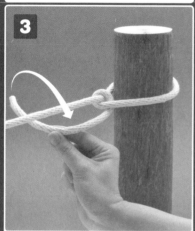

3

以繩端再打一個單結。

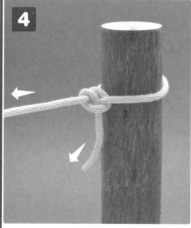

4

拉緊繩子兩端後綁好完成。（雙單結）

基本繩結 稱人結（單套結）

擁有「繩結之王」稱號的稱人結，在各種場合都能派上用場。這種繩結能將繩子緊緊綁在物體上，常在固定、停泊船隻時使用。

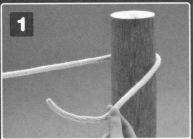

1

將繩子繞一個大圓圈。

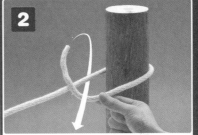

2

如圖示將繩子的前端穿過繩圈。

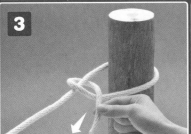

3

將繩子前端往自己的方向用力拉緊。

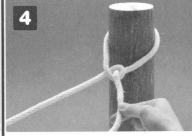

4

接著，如圖將打結處反轉。

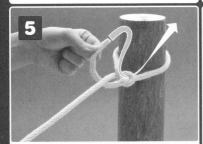

5

將繩子前端朝箭頭方向穿出。

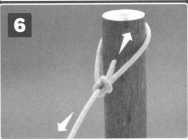

6

拉緊繩子前端與末端，讓繩結牢固即完成。

基本繩結 雙套結

將繩索綁在樹幹或支柱上時所使用的繩結。強度夠，打結的方法也有好幾種，應用範圍十分廣泛。

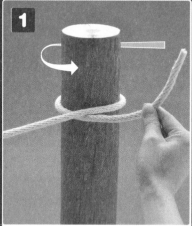

1 如圖將繩子在樹幹上繞2圈。

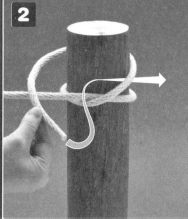

2 將繩子前端依箭頭方向穿入。

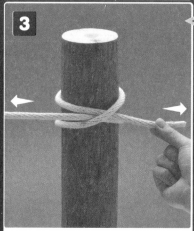

3 將繩子的前端與尾端拉緊，綁緊打結處即完成。

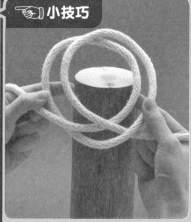

👉 **小技巧**

也可以將繩子作出重疊的兩個繩圈，套上樹幹。

基本繩結

8字結・雙8字結

像寫數字8一樣的打結法，打結處呈大球狀。如果想在繩子前端作出繩環，可選擇將繩子摺疊後打成雙8字結。

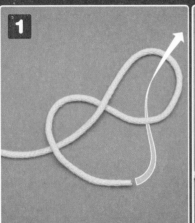

1

如描繪數字8般將繩子交叉。將繩子前端穿過圓環。

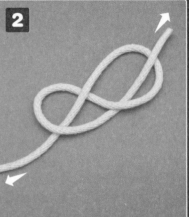

2

拉緊繩子的前端與尾端。

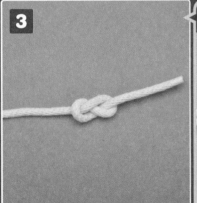

3

將打結處用力拉緊即完成。（8字結）

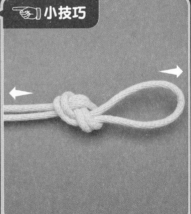

小技巧

將繩子摺疊後打8字結，就變成雙8字結了。

基本繩結　漁人結

用來連接兩條繩子的繩結，也常用來將繩子頭尾連接成1個繩環。

基本繩結

漁人結

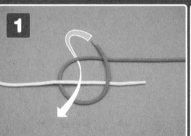

1 將2條繩子平行擺放，其中一條朝箭頭方向捲繞。

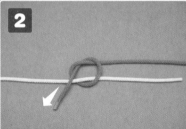

2 將繩子前端往下拉，打成單結。

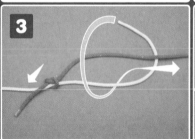

3 將打結處拉緊。另一條繩子也以相同的作法捲繞。

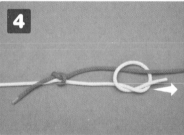

4 如步驟**2**、**3**方式打成單結。

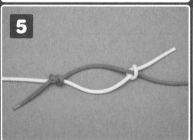

5 如圖所示，完成兩個結。

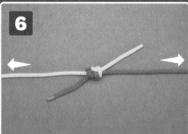

6 將2條繩子的尾端拉緊，讓兩個打結處相連即完成。

 基本繩結 平結

以1條繩子就能將物品綁在一起的平結，在日常生活或戶外活動等各種場合，都能派上用場，是最常見的繩結之一。

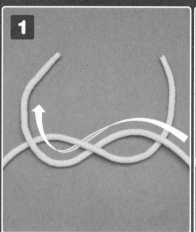

1 將同一條繩子的兩端如圖交叉。

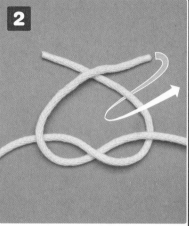

2 將繩子一端依箭頭方向穿過。

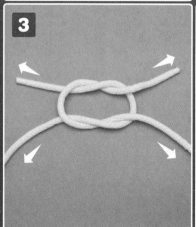

3 拉緊繩子的連接側及兩端。

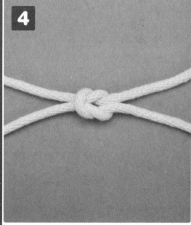

4 將打結處用力綁緊。

蝴蝶結

蝴蝶結常用於綁鞋帶，容易拆解，繩結外觀很華麗，因此也適合作為裝飾結。

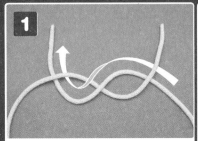

1 將同一條繩子的兩端如圖交叉。

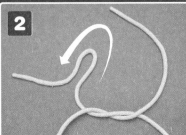

2 將繩子其中一端摺彎。

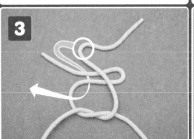

3 另一端也如圖示摺彎，並依箭頭方向穿過繩圈。

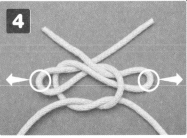

4 摺彎部分分別往外拉，將打結處拉緊。

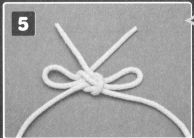

5 調整打結處的整體平衡感，完成！

👉 小技巧

只要拉繩子的其中一端，就能輕鬆解開。

【第1章】
露營

露營

露營時需要立起帳篷、吊掛營燈，各種場合都需要用到繩子。本篇特別介紹露營時最常用到的繩結綁法，一併介紹。

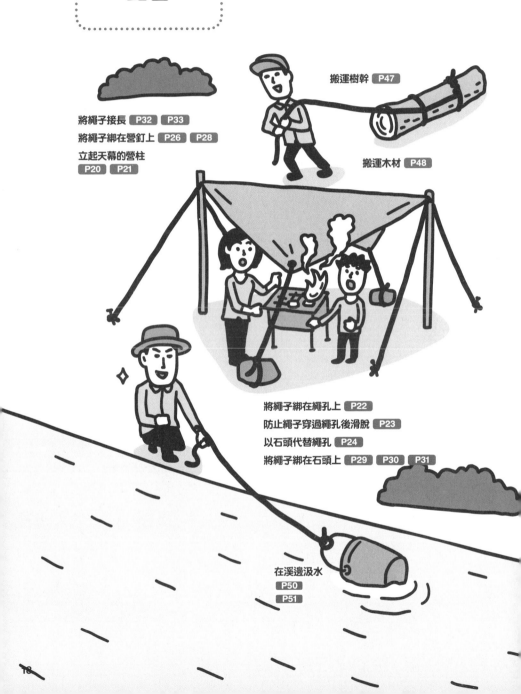

搬運樹幹 P47

將繩子接長 P32 P33
將繩子綁在營釘上 P26 P28
立起天幕的營柱
P20 P21

搬運木材 P48

將繩子綁在繩孔上 P22
防止繩子穿過繩孔後滑脫 P23
以石頭代替繩孔 P24
將繩子綁在石頭上 P29 P30 P31

在溪邊汲水
P50
P51

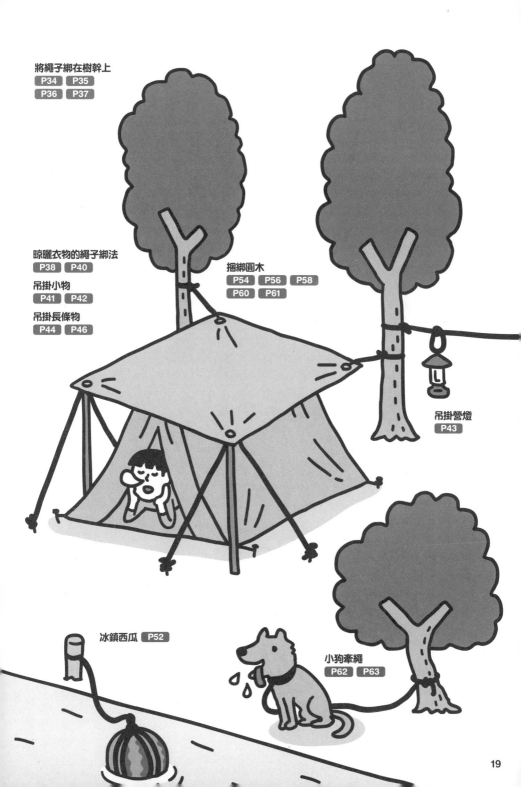

將繩子綁在樹幹上
P34 P35
P36 P37

晾曬衣物的繩子綁法
P38 P40

吊掛小物
P41 P42

吊掛長條物
P44 P46

捆綁圓木
P54 P56 P58
P60 P61

吊掛營燈
P43

冰鎮西瓜 P52

小狗牽繩
P62 P63

立起天幕的營柱①
──從兩個方向拉緊

〔 雙8字結 〕

在繩子中央作出繩圈，掛在天幕的營柱上。
力量往兩個方向分散，
能使營柱更加穩定。

1

將繩子對摺。

2

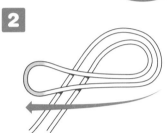

將繩子的對摺部分交叉，以作出雙層的繩圈。

3

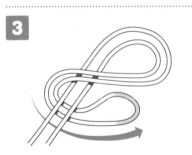

如描繪數字8般，將對摺的部分扭轉，從繩子靠末端一側的下方穿過。

4

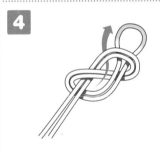

將對摺部分依箭頭方向穿過，作成8字結。

5

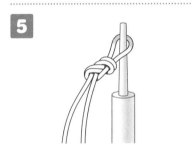

將步驟4完成的繩圈，掛在天幕的營柱上。

6

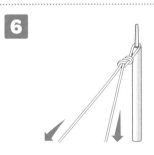

掛好的繩索往兩個方向拉緊，使營柱能夠立起即完成。

立起天幕的營柱②
—— 從單個方向拉緊
〔滑結〕

在繩子的一端作出一個可以調整大小的繩圈。
一拉繩子尾端，繩圈就會收緊，
能夠輕鬆固定營柱。

1

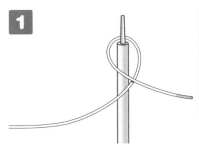

將繩子捲在營柱上，繩子交叉成圈。

2

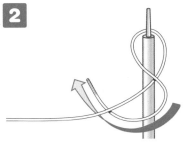

如描繪數字8般，將前端扭轉，從繩子下方穿過。

3

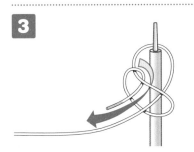

拉住繩子前端，從上方穿過步驟❶作出的繩圈，再往打結者的方向拉回。

👉 小技巧

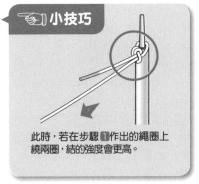

此時，若在步驟❶作出的繩圈上繞兩圈，結的強度會更高。

4

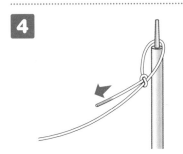

拉扯繩子前端，綁緊繩結。

5

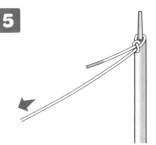

拉住繩子尾端，收緊繩圈，固定營柱。

將繩子綁在繩孔上
〔 雙單結 〕

將繩子綁在天幕或墊布的繩孔上。
這種繩結容易綁也容易解開，
在裝設天幕時十分方便。

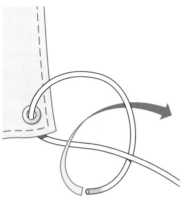

將繩子從繩孔的背面穿出，打單結（參照
P10）。

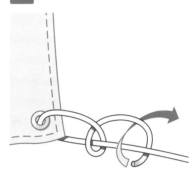

再重複打一次步驟 1 的單結。

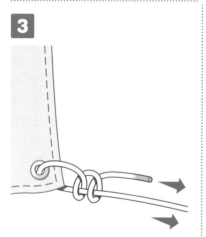

拉扯繩子兩端，綁緊打結處即完成。

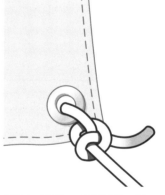

即使充分綁緊，只要鬆開繩子就能輕鬆解
開。

防止繩子穿過繩孔後滑脫

〔 8字結 〕

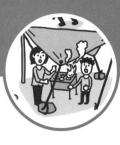

在撐起天幕或帳篷時，
將繩索穿過繩孔後作出球狀的結，
以防止繩索滑脫。

1

將繩子從背面穿過繩孔，如圖交叉成8字
形。

2

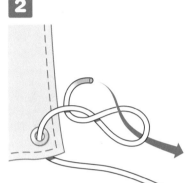

將繩子前端穿過步驟**1**交叉而成的繩圈。

3

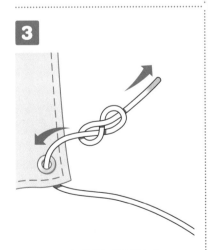

拉扯繩子兩端，綁緊打結處即完成。

4

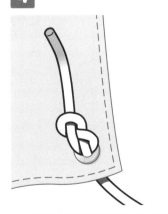

大大的8字結最適合用於繩子的止滑。

23

以石頭代替繩孔

〔 雙套結＋雙單結 〕

墊布上沒有附繩孔，但想以墊布當作天幕時，
可以將墊布包住石頭代替繩孔。
當天幕太鬆垮，想增加繩索以拉緊天幕時也很方便。

1

以墊布包住圓形石頭。如果找不到較圓滑
的石頭，就先以布包住石頭後，再以墊布
包住。

2

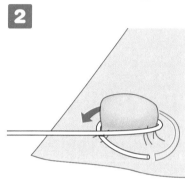

從墊布上方以繩子將石頭纏2圈。

3

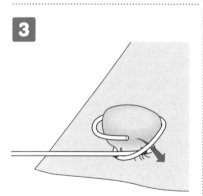

將繩子的前端穿過捲起的繩圈，作成雙套
結(參照P12)。

4

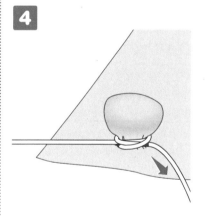

拉緊繩端，綁緊打結處。

【 這種時候也很方便 】

打好雙套結後，只要再加上一個雙單結，就不用擔心鬆開了。登山通過危險區域，要將繩子綁在樹上時，同樣可以使用這種繩結。

5

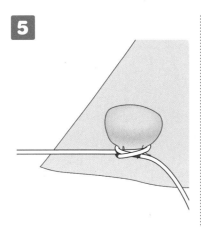

將包覆石頭的墊布充分固定。

6

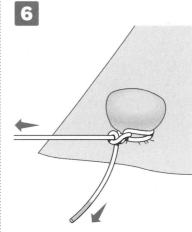

打一個單結（參照P10）。

7

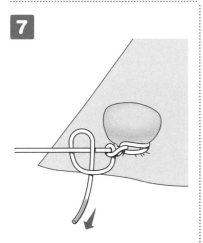

再打一次單結，作成雙單結（參照P10）。

8

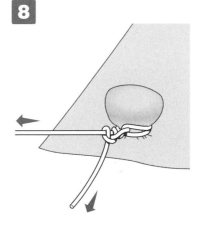

將繩子的兩端充分拉緊，完成！

將繩子綁在營釘上①

〔 拉繩結 〕

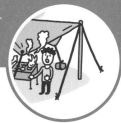

1

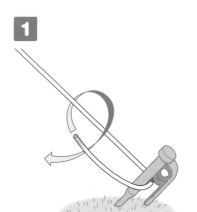

將天幕或帳篷用的繩子掛在營釘上，如圖打一個單結（參照P10）。

2

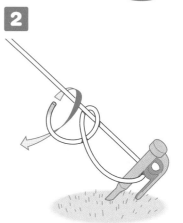

再打一個單結。

3

將繩子前端穿過步驟**2**作好的繩圈。

4

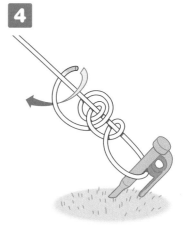

再打一個單結。

【 這種時候也很方便 】

拉繩結可以輕易地拉緊或放鬆繩子，適合把繩子綁在
樹上以晾曬物品（重量較輕）等用途。

5

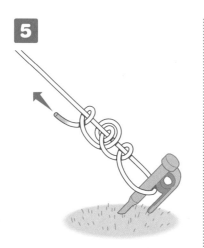

一邊調整打結處的形狀，一邊拉緊繩子前
端。

6

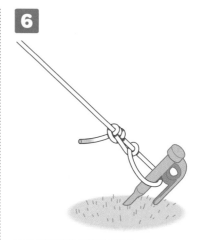

充分拉緊打結處後就完成了。

7

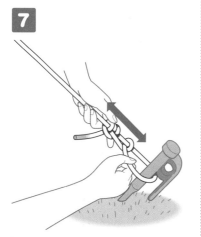

如圖所示滑動兩個打結處，即可調整繩子
鬆緊度。

8

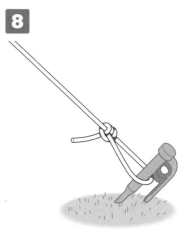

也可省略第一個單結不打。

將繩子綁在營釘上②

〔 雙單結 〕

1

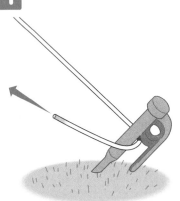

將繩子掛在營釘上。

2

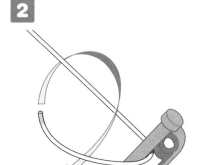

如圖打一個單結（參照P10）。

3

再重複打一個單結。

4

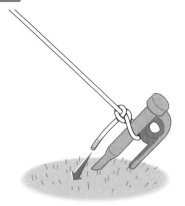

拉扯繩子前端綁緊打結處，將繩子繃緊即完成。

將繩子綁在石頭上①

〔 稱人結 〕

如果沒有營釘,或是在岩地、沙地等無法打營釘的場所,可利用石頭或沙袋代替營釘綁繩子。

1

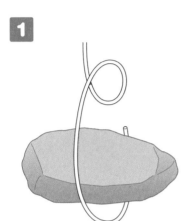

將繩子繞在石頭上,繩身作出繩圈。

2

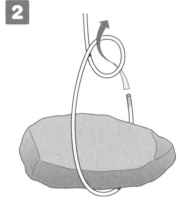

將繞一圈的繩子前端穿過繩圈。

3

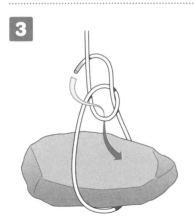

繩子前端依箭頭方向拉回來。

4

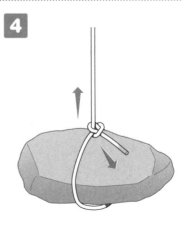

拉扯繩子前端及尾端,綁緊打結處固定石頭即完成。

將繩子綁在石頭上②

〔 雙合結 〕

「雙合結」非常簡單，想以石頭或沙袋代替營釘時，使用這個方法非常方便。

1

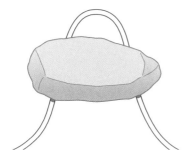

把繩子對摺，將石頭放到繩子上。

2

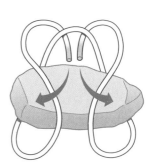

如圖示將繩子的兩端從外側穿過繩圈，拉緊打結處完成雙合結。

3

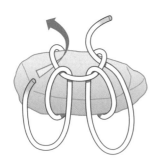

將拉回的繩子兩端再一次從下方穿過繩圈，以充分固定石頭。

4

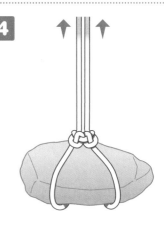

用力拉扯兩端，綁緊打結處即完成。

將繩子綁在石頭上③

〔 雙單結 〕

輕鬆快速地就能打好的「雙單結」（參照P10），
適合用來將繩子固定在石頭上。

（參照P10）

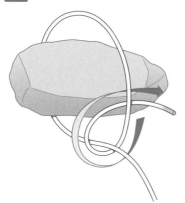

如圖將繩子打成單結（P10）。

2

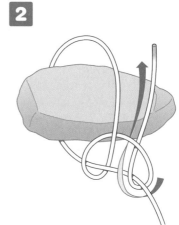

重複打一次步驟**1**的單結。

3

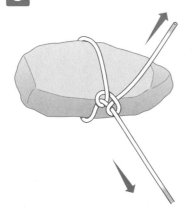

用力拉扯繩子的前端及尾端，綁緊打結處
即完成。

4

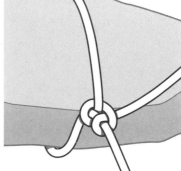

只要移動石頭就能調整繩子的鬆緊度。

將繩子接長①

〔 漁人結 〕

當繩子的長度不足時，
可利用「漁人結」（參照P14）接上一條新繩子。

1

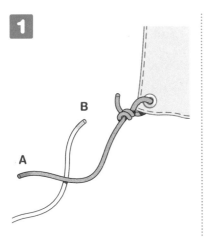

將2條繩子交叉。

2

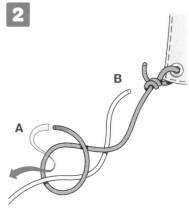

如圖將A的前端作成繩圈，依箭頭方向穿
過。（單結）

3

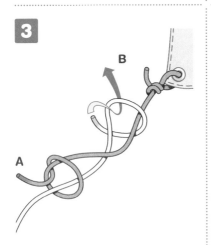

B繩也依步驟2方法打一個單結。

4

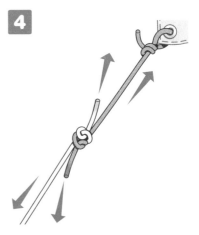

拉緊2條繩子的前端與尾端，充分綁緊打
結處即完成。

將繩子接長②

〔 接繩結 〕

拉力越大越難解開的「接繩結」，
適合用於將不同粗細的繩子接在一起。

1

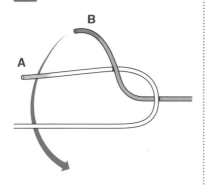

將A繩的前端摺起，然後將B繩前端如圖
捲繞A繩。

2

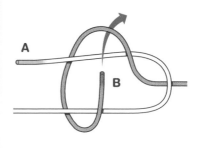

捲好的繩子依照箭頭方向穿繞過。

3

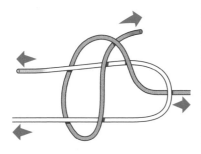

拉扯兩條繩子的前端與尾端，將打結處充
分綁緊即完成。

4

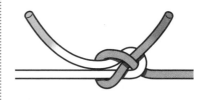

兩條繩子受到的拉力越大，會越難解開。

將繩子綁在樹幹上①

〔 稱人結 〕

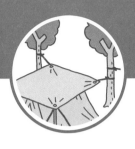

即使綁得很緊也能輕易解開的「稱人結」（參照P11），
適合用於將繩子直接綁在樹上，以固定帳篷或天幕。

1

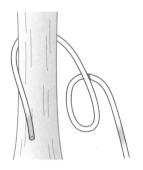

將繩子繞在樹上，繩身如圖作出繩圈。

2

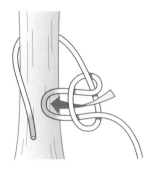

將繩身作出一個U字形，穿過步驟**1**作好的繩圈。

3

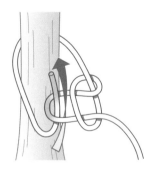

將繩子前端穿過步驟**2**作好的繩圈。

4

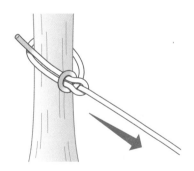

用力拉扯繩子尾端，如圖調整打結處的形狀即完成。

將繩子綁在樹幹上②

〔 繫木結 〕

想讓繩子有足夠的拉撐強度，可以「繫木結」綁住繩子的一端。
這種繩結在放鬆繩子後便能迅速解開。

1

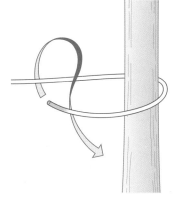

將繩子繞在樹上，依照箭頭方向穿過。

2

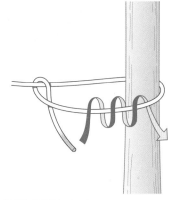

接著如圖捲繞2、3次。

3

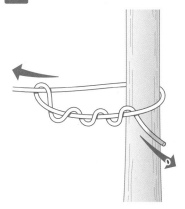

拉扯繩子的前端及尾端，充分綁緊打結處
即完成。

4

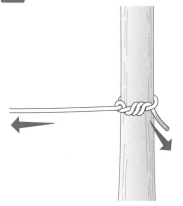

繩子承受的拉力愈大，打結處就愈不易鬆
開。

35

將繩子綁在樹幹上③

〔 雙套結＋雙單結 〕

如果想以更難解開的繩結綁在樹上，
可先打「雙套結」（參照P12），
再以「雙單結」（參照P10）補強。

第 1 章 露營

將繩子綁在樹幹上③

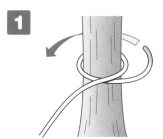

1

將繩子在樹上繞兩圈。

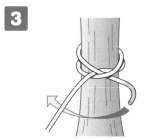

2

繩子前端依照箭頭方向穿繞。（雙套結）

3

拉扯繩子前端，綁緊打結處，再將前端從
繩身下方穿繞。

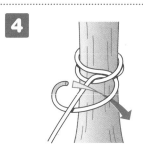

4

將繩子前端穿過步驟**3**的繩圈，打成單結
（參照P10）。

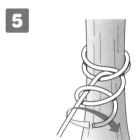

5

再打一次單結。

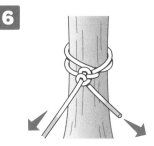

6

拉扯繩子兩端，綁緊打結處即完成。

將繩子綁在樹幹上④

〔 雙單結 〕

「雙單結」（參照P10）不管要綁緊或解開都很簡單，
而且不容易鬆脫，
在各種場合都能派上用場。

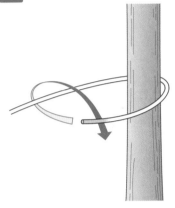

將繞過樹幹的繩子依箭頭方向穿繞。

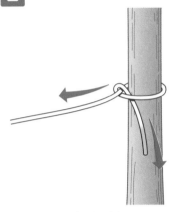

用力拉扯繩子兩端。（單結）

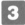

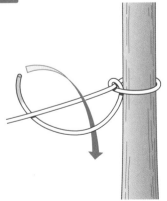

如步驟 1 及 2，再打一次單結。

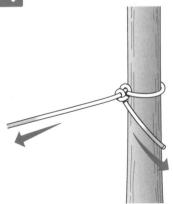

將繩子的打結處用力綁緊，即完成雙單結。

晾曬衣物的繩子綁法①

〔 多力結 〕

想將繩子綁在兩棵樹中間，用以晾曬衣物時，
可以使用「多力結」。
繩結很結實，搬運貨品時也很適合使用。

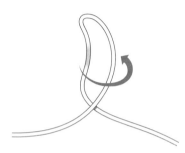

將繩子作出一個繩圈，並依照箭頭方向扭
轉。

2

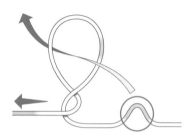

將繩子如圖穿繞扭轉的繩圈。拉扯繩子尾
端，綁緊打結處。

3

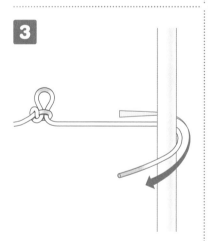

綁緊打結處後，將繩子前端捲在支柱上。

4

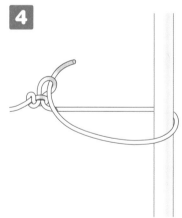

將繩子前端穿過繩圈。

【 這種時候也很方便！】

想以繩子固定裝在貨車車斗上的貨品時，通常會使用多力結。在最後的步驟用力綁緊，就是不讓繩結鬆脫的訣竅。

5

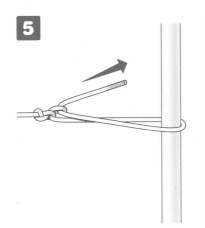

依箭頭方向用力拉，將繩子繃緊。

6

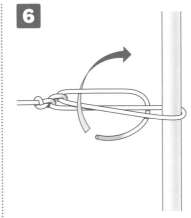

一邊拉好繩子避免鬆脫，一邊打一個單結（參照P10）。

7

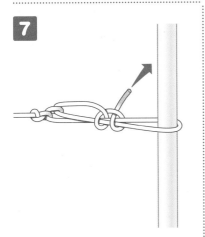

再打一個單結，作成雙單結（參照P10）即完成。

8

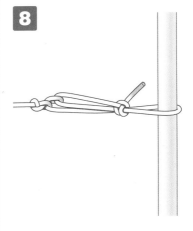

因為強度足夠，即使用來晾洗好的衣服等重物，繩子也不會鬆脫。

晾曬衣物的繩子綁法②

〔 雙繞＋雙單結 〕

將繩子綁在兩棵樹上時，方便的打法。
一端使用「稱人結」，另一端則使用「雙繞＋雙單結」加以固定。

1

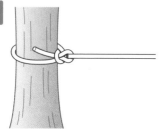

將其中一端綁成稱人結（參照P11）。

2

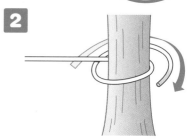

一邊用力拉繩子的另一端，一邊在樹上繞兩圈。（雙繞）

3

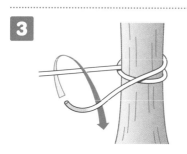

繩子前端依箭頭方向穿繞，打一個單結（參照P10）。

4

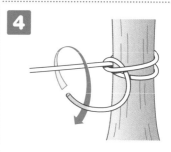

緊打結處後，再打一個單結。

5

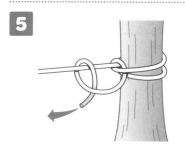

完成雙單結（參照P10）。

6

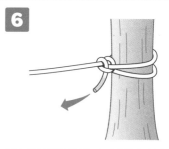

用力拉扯繩子前端，充分綁緊打結處即完成。

吊掛小物①

〔 背縛結 〕

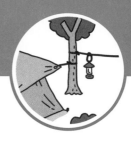

要吊掛小物時可使用「背縛結」。
只要以繩子作出數個繩圈，掛上勾子即可。

1

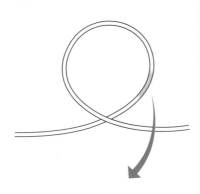

以繩子作出繩圈，將右側往自己的方向
拉，與繩子重疊。

2

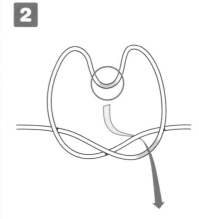

將步驟1作成的繩圈，從下方穿過重疊繩
子產生的空間。

3

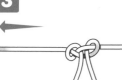

拉扯繩子左右兩邊及繩圈，綁緊打結處即
完成。

4

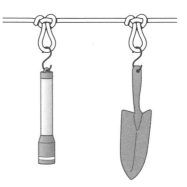

在打結處掛上勾子，就可以用來吊掛各種
小物。

41

1

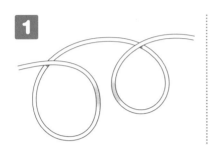

在繩子中間繞兩個繩圈。

2

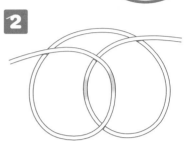

如圖將兩個繩圈重疊。

3

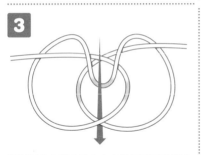

將繩圈中央部分從上方穿過繩圈重疊後產生的空間。

4

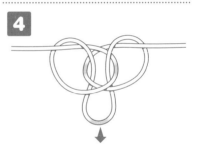

拉扯穿過的部分，調整繩圈大小。

5

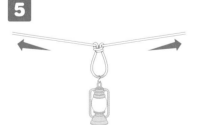

拉緊左右的繩子，綁緊打結處即完成。掛上勾子後就能用來吊掛小物。

👉 小技巧

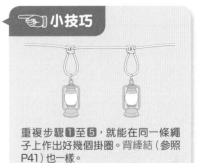

重複步驟❶至❺，就能在同一條繩子上作出好幾個掛圈。背縴結（參照P41）也一樣。

吊掛營燈

〔 法式抓結 〕

這是一款吊掛的物品越重，就越是穩固的結。
而如果沒有負重，打結處就可上下移動，
用於吊掛營燈時可以調整其高度。

1

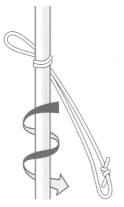

以漁人結（參照P14）將繩子作成繩圈，
將繩圈照箭頭方向繞在支柱上。

2

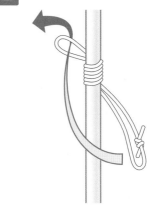

將下方繩圈穿過上方繩圈。

3

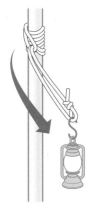

如圖拉緊下方繩圈，綁緊打結處，即可掛
上營燈。

 小技巧

未掛上重物時，打結處可以上下
移動。

吊掛長條物①

〔 西班牙稱人結 〕

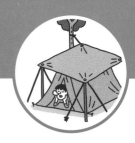

這種繩結會在繩子上作出兩個繩圈，
繩圈會形成「稱人結」的形狀。
可用於水平吊掛繩梯等長條棒狀物。

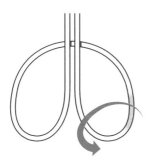

將繩子從中間摺彎，如圖作出繩圈，將繩圈外側往內扭轉。

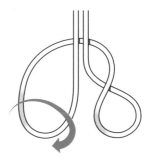

與步驟❶相同，扭轉另一側的繩圈。

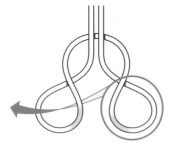

將扭轉好的右側繩圈穿過左側繩圈。

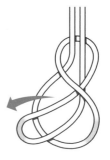

將穿過的繩圈拉出。

44

【 這種時候也很方便 】

以一條繩子打出西班牙稱人結,接著將兩個繩圈各自再打一次西班牙稱人結,就能作出四個繩圈,可用於吊掛桌子、椅子或繩梯等物。

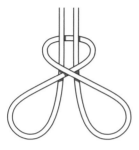

整理一下拉出來的繩圈形狀,呈現如圖的狀態。

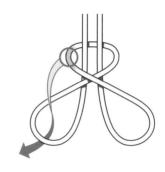

作好3個繩圈後,將上方繩圈的左側穿過左下的繩圈。

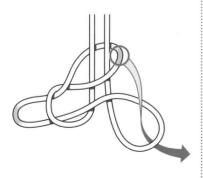

與步驟6相同,將上方繩圈的右側穿過右下的繩圈。

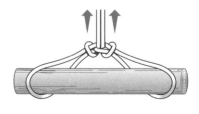

拉扯繩子尾端,綁緊打結處完成。將長條物平行穿過兩個繩圈,就能吊掛起來。

吊掛長條物②

〔曳木結〕

將繩子綁在兩棵樹上時,方便的打法。
一端使用「稱人結」,另一端則使用「雙繞+雙單結」加以固定。

1

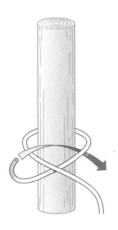

以繩子其中一端綁成稱人結(參照P11)。

2

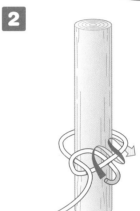

將繩子前端依箭頭指示捲繞。

3

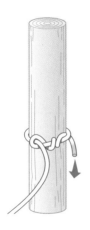

拉扯繩子前端,綁緊打結處。(繫木結)

4

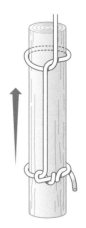

將尾端的繩子拉到圓木上方,如圖示捲起打結即完成。如果圓木較長,也可以在中間追加一個單結。

搬運樹幹

〔 曳木結 〕

將「繫木結」（參照P35）與「單結」（參照P10）
結合而成的「曳木結」，
也能用來搬運如樹幹般既重且長的物體。

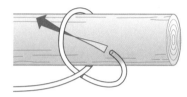

將繩子捲在樹幹上，打一個單結（參照
P10）。

 2

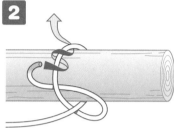

將繩子前端如圖穿繞兩次。（繫木結）

3

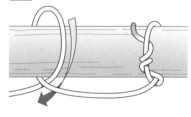

在較遠處，將繩身如圖捲在樹幹上打結。

4

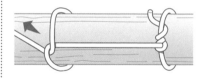

拉扯繩子尾端，充分綁緊打結處即完成。

👉 小技巧

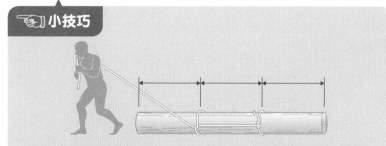

將打結處各安排在樹幹的1/3處，既穩定也容易搬運。如果樹幹太長，可配合長度
增加單結的數量，讓整體體較為平衡。

【第1章】 露營

搬運樹幹

搬運木材

〔 平結＋雙合結 〕

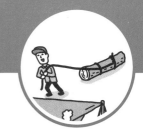

以「平結」（參照P15）將繩子作成繩圈，
再以「雙合結」將木材綁成束。
這個繩結也可用於運送綁成束的帳篷或天幕的支柱。

1

將同一條繩子的兩端交叉。

2

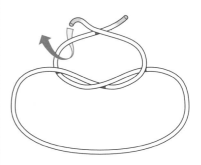

如圖將右端的繩子穿繞左邊的繩子。

3

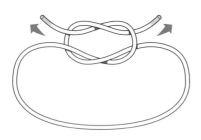

拉扯繩子兩端，打成平結。

4

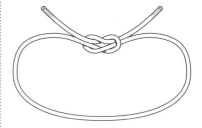

以1條繩子作成圓形的繩環。

【 這種時候也很方便 】

以雙合結將長形物品綁成束很方便，也可用在以細繩將小物綁成束後吊掛起來，或是登山時要在樹上做出手攀處的狀況。

5

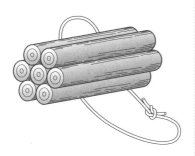

將繩環如圖放在木材下方。

6

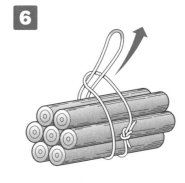

將外側的繩圈穿過內側的繩圈。

7

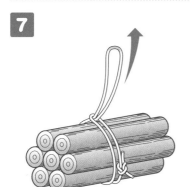

用力拉緊穿過的繩圈，綁緊打結處完成，繩圈可作為把手。（雙合結）

👉 **小技巧**

也可用於綁住捲起的墊子類物品。

在溪邊汲水①

〔 稱人結 〕

以繩子綁住水桶的把手，就能輕鬆在溪邊汲水。
水流會比看起來還要強勁，
推薦使用不易鬆脫的「稱人結」（參照P11）。

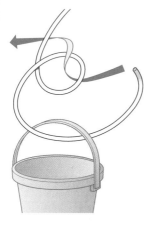

將繩子繞出一個繩圈，並將繩子前端穿過
水桶的把手。

2

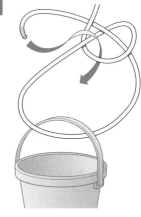

將繩子前端穿過繩圈，如圖纏繞在繩身上
後，再一次穿過繩圈。

3

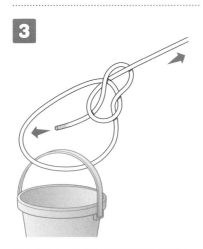

用力拉緊穿出的繩子前端與尾端，綁緊打
結處完成。

4

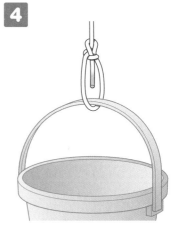

汲水時將水桶丟入河中，汲好水後再以繩
子拉回水桶。

在溪邊汲水②

〔 雙單結 〕

想將繩子綁在水桶把手上，就用「雙單結」（參照P10）吧！
垂吊水桶到水井等較深處汲水時，
也很適合使用這個繩結。

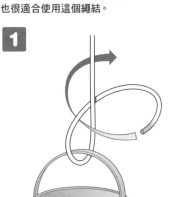

1

將繩子穿過水桶把手後打一個單結（參照
P10）。

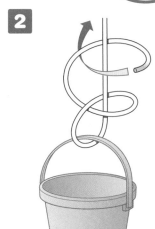

2

如圖所示，再打一個單結。

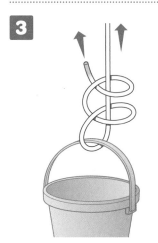

3

拉扯繩子的前端及尾端，將打結處牢牢綁
在水桶的把手上即完成。

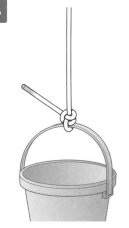

4

為防止鬆脫，將繩子前端留長一點。

冰鎮西瓜

〔 雙8字結 〕

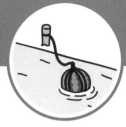

想以河水冰鎮西瓜時,可利用「雙8字結」。
這種繩結也可用於捆綁其他的球狀物。

1

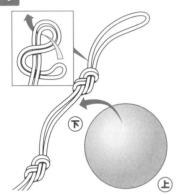

將繩子從中心處對摺,並以西瓜的圓周約
1/3長度為間隔,在繩子上打兩個雙8字結
(參照P13)。將西瓜放到繩子上。

2

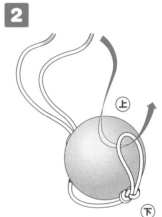

將繩子的兩端穿過繩圈。

3

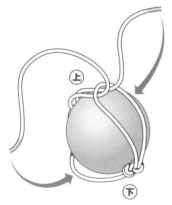

繩子兩端各自從左右兩邊繞到西瓜下面。

4

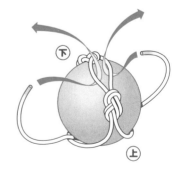

把西瓜翻面,將繞到下方的繩子如圖由下
穿繞。

【 這種時候也很方便 】
這是最適合搬運球狀物的繩結。重點在於兩個雙8字結的打結位置。使用天然素材的繩子，較不易滑動，能綁得很牢固。

5

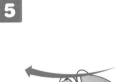
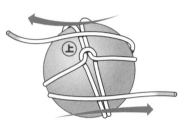

把穿好的繩子拉回西瓜的正面，將繩子兩端水平擺好。

6

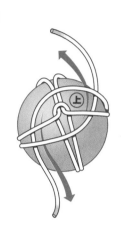

繩子兩端如圖穿繞。

7

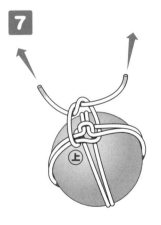

將穿出的繩子兩端打成平結（參照P15），以避免鬆脫。

8

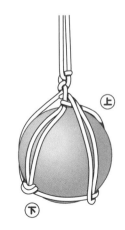

將西瓜吊起，視整體平衡調整繩結即完成。

捆綁圓木①

〔 方回結 〕

想將圓木綁成十字型時，可使用「方回結」。
在使用圓木作成椅子等物品時，常會用到這個繩結。

1

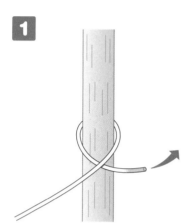

將繩子繞到樹幹上。

2

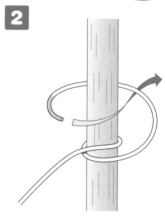

將繩子前端依照箭頭方向穿過後，打成雙
套結（參照P12）。

3

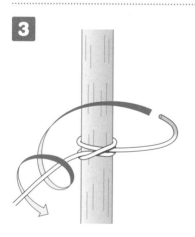

將打結處綁緊，將繩子前端在繩身上繞2
至3圈。

4

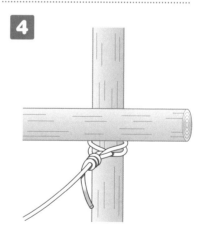

如圖將圓木交叉。

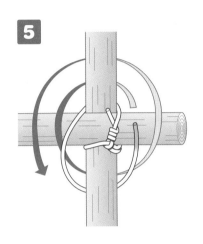

5

圓木交叉後，將繩子尾端以逆時針方向穿繞2至3圈。

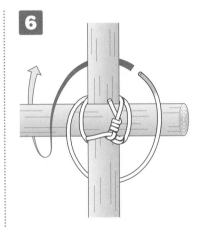

6

將繞好的繩子，再纏在水平的樹幹上。

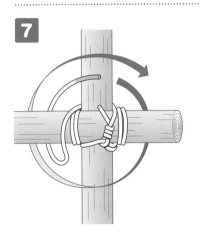

7

將繩子以順時針方向穿繞2至3圈。

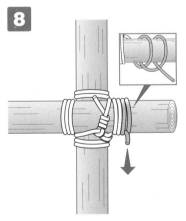

8

穿繞完成之後打成雙套結（參照P12），將繩端綁緊以免鬆脫即完成。

【第1章】 露營

捆綁圓木①

55

捆綁圓木②

十字結

要將樹幹斜向交叉時就必須使用「十字結」，
可用於製作籬笆或柵欄。

1

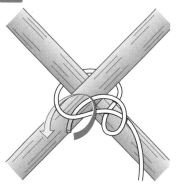

將2根圓木交叉，如圖將繩子的前端穿繞
在交叉處。

2

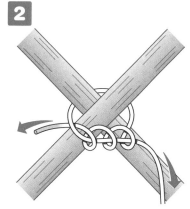

將繩子前端穿繞2至3圈，拉扯繩子前端及
尾端，作成繫木結（參照P35）。

3

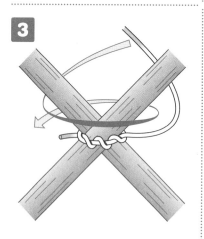

將尾端的繩子水平穿繞2至3圈。

4

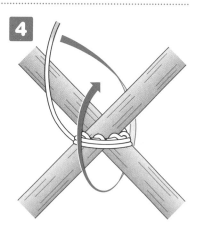

接著，縱向穿繞2至3圈。

5

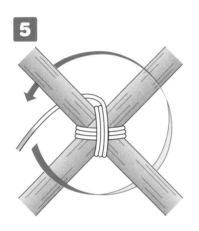

接著往斜向方向，逆時針穿繞2至3圈。

6

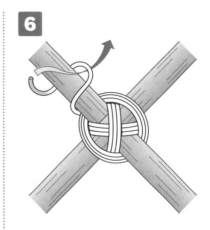

繞好的繩子依箭頭方向穿繞。

7

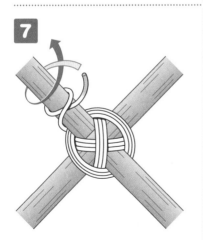

再繞一次，打成雙套結（參照P12）。

8

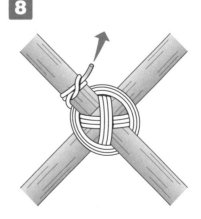

拉扯繩端，充分綁緊打結處即完成。

捆綁圓木③

〔 接棍結 〕

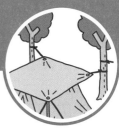

想將好幾根圓木，如同製作竹筏般組合在一起時，先取一根圓木當作繩結的綁軸。本篇使用「繫木結」（參照P35）綁住軸心圓木，再以「接棍結」接上另一根圓木。

【第一章】露營

捆綁圓木③

1

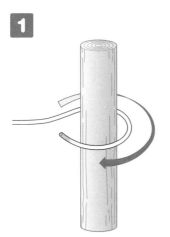

將繩子繞在樹幹上。

2

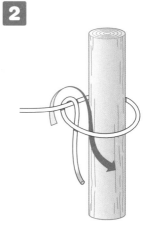

如圖將繩子前端穿繞後，打一個單結（參照P10）。

3

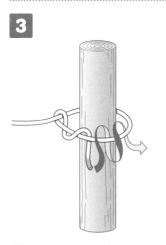

將繩子前端在繩圈上穿繞2至3圈。

4

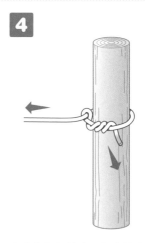

充分綁緊打結處，作成繫木結（參照P35）。

※將木製楔子釘入兩根圓木之間，繩子會更加不易鬆脫。

5

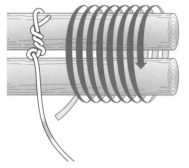

將另一根樹幹水平組上，並以繩子捲繞8
圈左右。

6

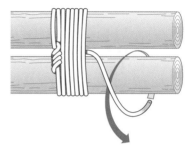

將繩端如圖從後方繞上組好的樹幹。

7

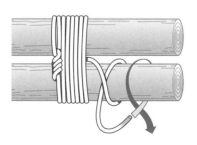

再繞一圈，打成雙套結（參照P12）。

8

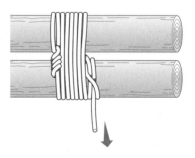

拉扯繩端，充分綁緊打結處即完成。

【第1章】露營

捆綁圓木③

捆綁圓木④ ── 組成雙腳架
〔 剪立結 〕

要製作椅子或料理台時，就需要雙腳架。
依照打開的角度，調整纏繞繩子的強度。

第1章 露營

捆綁圓木④ ── 組成雙腳架

1

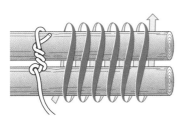

剪立結（參照P58）的步驟，捲好2根圓木。但不要綁得太緊。

2

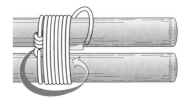

纏繞7至8圈後，將繩子於2根圓木之間繞1次。

3

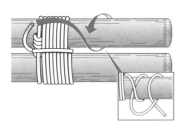

如圖從後方將繩子前端捲上組好的樹幹，作成雙套結（參照P12）。

👉 小技巧

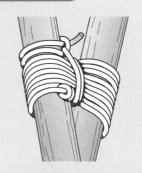

綁得太緊腳會難以張開，相反地太鬆則無法作為支架。以打開後能穩定支撐的鬆緊度，綁縛繩子是重點。

捆綁圓木⑤ ── 組成三腳架

〔 剪立結 〕

與雙腳架相同，組合三根圓木作成三腳架。可利用於製作椅子或桌子、生火用的爐灶等。

1

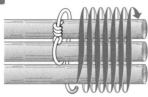

以與剪立結（參照P58）相同的步驟，將作為軸心的圓木置於正中央，將另外2根圓木夾住軸心圓木擺好，並如圖纏繞繩子。

2

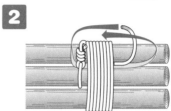

纏繞7至8次，並將繩端從圓木之間穿出，捲繞2次。

3

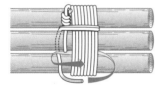

另一邊的圓木之間也捲繞2次。

4

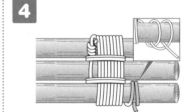

將繩端打成雙套結（參照P12）。

5

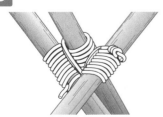

將3根圓木打開並調整平衡，使其能夠站立即完成。

👉 **小技巧**

步驟 **1** 將繩子捲繞在3根圓木上時，以S形輪流穿過每一根圓木，這樣三腳架能站得更穩妥。

小狗牽繩①

〔 韁繩結 〕

牢固且容易解開的「韁繩結」，
是牛仔繫馬時所用。
露營時也能用來繫好小狗。

1

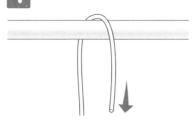

將繩子繞在想用來繫住小狗的物品上。

2

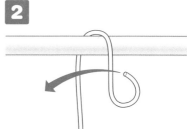

將繩子前端如圖作成繩圈。

3

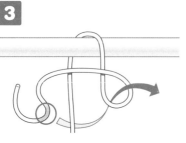

接著將繩子的前端摺彎，如箭頭所示穿過
步驟2作成的繩圈。

4

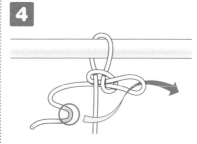

接著再將繩子前端摺彎，如箭頭所示穿過
步驟3作成的繩圈。

5

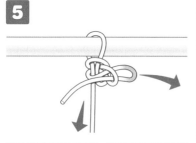

拉扯繩圈及繩子尾端，將打結處綁緊以避
免鬆脫即完成。

6

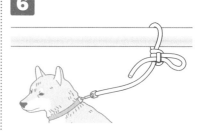

即使綁得很緊，只要拉一下繩頭，就能迅
速解開打結處。

小狗牽繩②

〔 雙單結 〕

使用打法簡單，強度甚高的「雙單結」（參照P10），
也能繫住小狗。

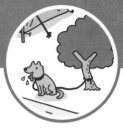

 1

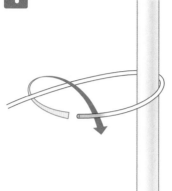

將繩子繞在想用來繫住小狗的物品上。

2

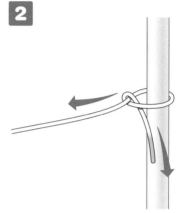

拉扯繩子兩端，打成單結（參照P10）。

3

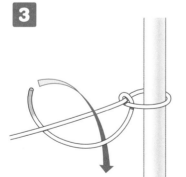

再打一次單結。

4

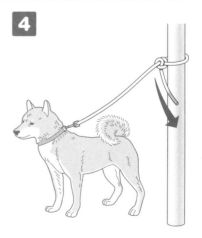

拉扯繩端，充分綁緊打結處即完成。

小狗牽繩②

【提高繩結強度】

將2種繩結組合在一起，就能提升強度。本篇介紹的是容易組合運用的3種繩結。

稱人結（參照P11）
⊕
單結（參照P10）

不論是綁在樹幹上或製作繩圈，都經常用到稱人結。只要在稱人結上加一個單結，就會更加牢固不易鬆脫。

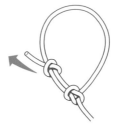 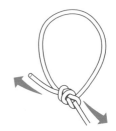

在打稱人結後，以繩端在繩圈上再打一個單結。

拉扯繩子兩端，充分綁緊打結處。

雙套結（參照P12）
⊕
單結（參照P10）

雙套結常運用於登山，可將繩子捲在樹上作為施力點。這種繩結容易解開，使用上很方便。

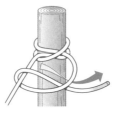 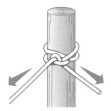

打好雙套結後，繩端如圖示再打一個單結。

拉扯繩子兩端，充分綁緊打結處。

雙重雙套結

將雙套結多繞一圈，就能提升強度。要將船纜繫於岸邊時，這個打法十分方便。

將打好雙套結的繩子前端，再繞一個繩圈穿出來。

拉扯繩子兩端，充分綁緊打結處。

【 第2章 】
登 山

登山

在登山時，若要在極陡的坡面上下，就需要使用登山繩。另外，本篇也會介紹將瑞士刀或指南針穿過帶子後，掛在脖子上的方法，或是較不易鬆脫的鞋帶打法等繩結。

防滑的連續繩結
P85　P86　P87

連接2條繩子
P95

綁鞋帶
P68　P69　P70

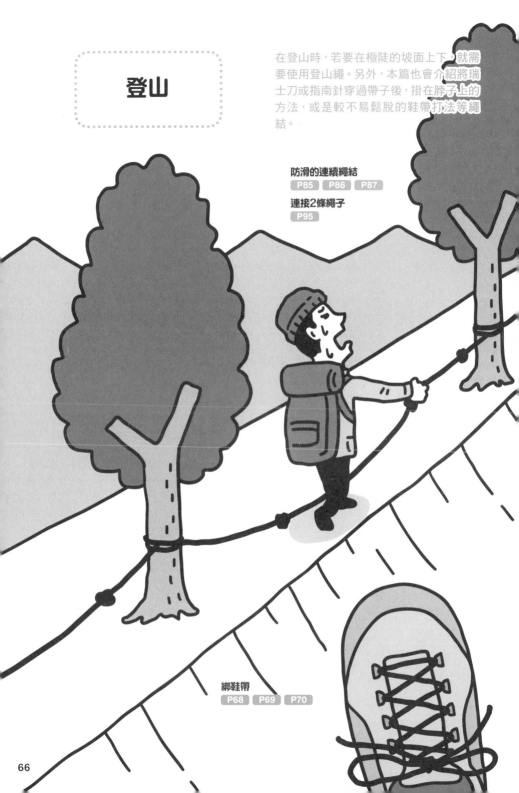

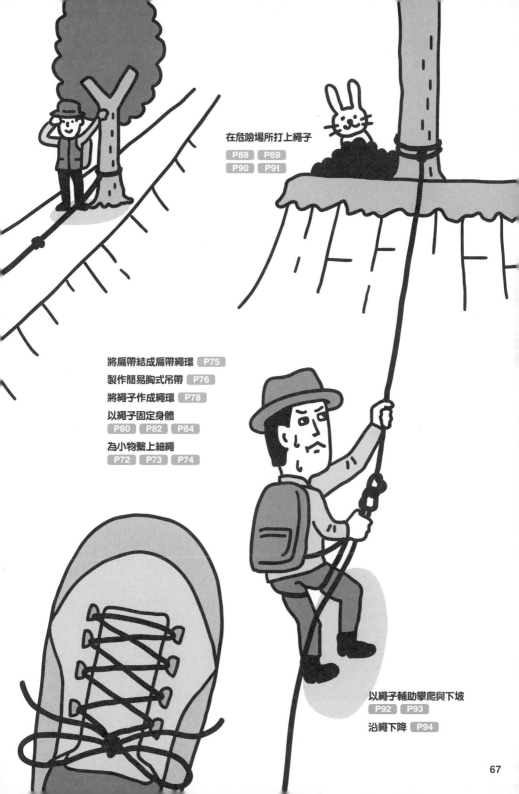

在危險場所打上繩子

將扁帶結成扁帶繩環 P75

製作簡易胸式吊帶 P76

將繩子作成繩環 P78

以繩子固定身體

為小物繫上細繩

以繩子輔助攀爬與下坡

沿繩下降 P94

綁鞋帶①

〔 蝴蝶結 〕

蝴蝶結是綁鞋帶的基本繩結。
不會給人壓迫感，在戶外活動或日常生活中都經常會使用。

1

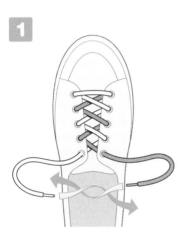

鞋帶穿過鞋帶孔，從上而下編出交叉狀，
然後打一個單結。

2

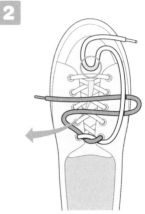

摺起鞋帶，如圖穿過。

3

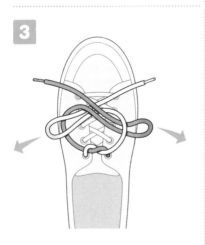

拉扯穿過的鞋帶圈，充分綁緊打結處。

4

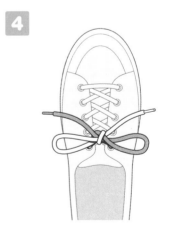

調整平衡，讓鞋帶圈的大小及兩端長度相
等即完成。

綁鞋帶②

〔 二重蝴蝶結 〕

想要鞋帶在活動時更不易鬆脫，
可以使用「二重蝴蝶結」。

1

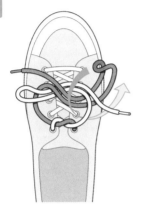

在打蝴蝶結（P68步驟 **3**）時，如圖纏繞
其中一側的鞋帶。

2

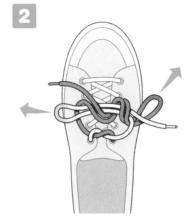

將鞋帶圈如圖拉出。

3

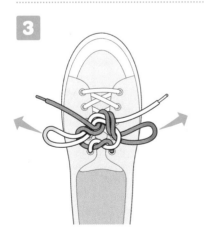

調整好打結處後，充分綁緊即完成。

4

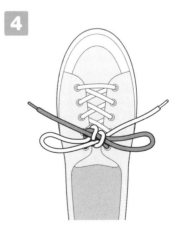

因為纏了兩圈，會比一般蝴蝶結（參照
P68）更不易鬆脫。

69

綁鞋帶③

〔蝴蝶結＋平結〕

想要讓鞋帶絕不鬆脫，
可以先打「蝴蝶結」後再追加一個「平結」。

1

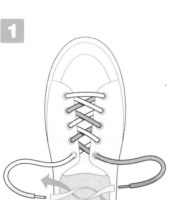

將鞋帶穿過鞋帶孔，從上而下編出交叉狀，然後打一個單結。

2

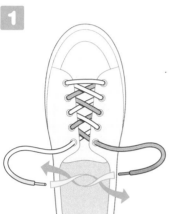

摺起鞋帶，如圖穿過。

3

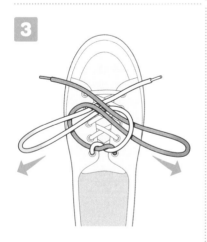

拉扯穿過的鞋帶圈，充分綁緊打結處。

4

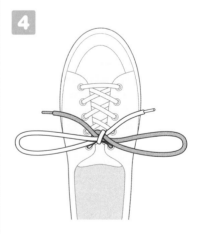

調整平衡，讓鞋帶圈的大小及兩端的長度相等。（蝴蝶結）

70

5

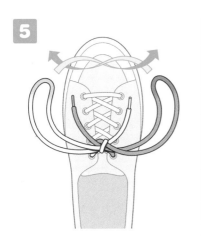

將兩條鞋帶圈如圖纏繞。

6

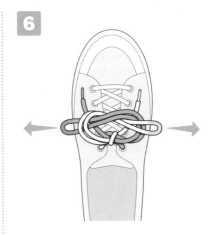

打成平結，拉緊兩邊的鞋帶圈。

7

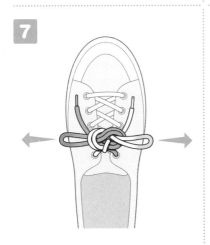

調整打結處的形狀，再充分拉緊即完成。

8

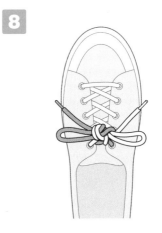

雖然打結處綁得很緊，但只要拉鞋帶其中
一端，就能解開。

為小物繫上細繩①

〔 固定單結 〕

適合用來為小物繫上細繩的「固定單結」。
輕鬆就能綁得很牢固，沾濕後更不易鬆脫。

1

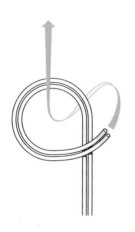

先將細繩穿過小物，再將繩子兩端拉齊
後，如圖作成繩圈。

2

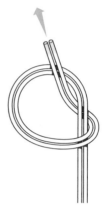

將繩子的前端穿過繩圈。（單結）

3

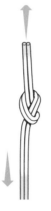

拉扯繩子頭尾，綁緊打結處。

 小技巧

將細繩穿過瑞士刀或指南針，就
能掛在脖子上使用了。

為小物繫上細繩②

〔 雙合結 〕

先以「固定單結」等綁法將繩子作成繩環，再利用「雙合結」將小物綁上去，這樣就能將小物固定在繩子上了。

1

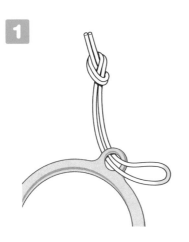

以固定單結（參照P72）將繩子作成繩環，再穿過小物的繩孔。

2

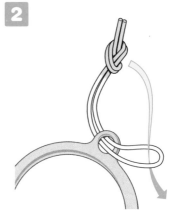

如圖將繩子的打結處穿過繩圈。

3

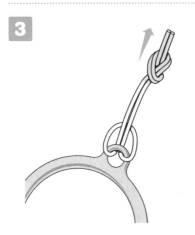

直接拉緊，綁緊打結處即完成。

4

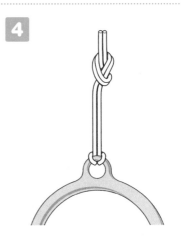

以雙合結牢牢繫住小物。

為小物繫上細繩③

〔 漁人結 〕

「漁人結」可以用來接合兩條繩子，
也常用於為小物繫上繩子。

<div style="writing-mode: vertical-rl;">【第2章】登山</div>

【第2章】登山　為小物繫上細繩③

1

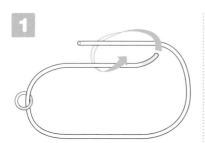

將穿過小物繩孔的繩子，如圖捲繞。

2

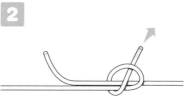

拉扯繩子前端，打成單結。

3

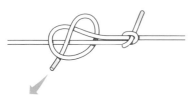

另一邊的繩子也按照步驟2打成單結。

4

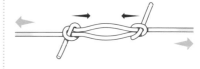

用力拉緊繩子兩邊。

5

如圖將兩個打結處拉近，完成漁人結。

小技巧

瑞士刀或指南針等需要隨時取用
的小物，可以使用這個方法掛在
脖子上。

將扁帶結成扁帶繩環

〔 水結 〕

將登山用的扁帶結成圓環，就是扁帶繩環。
扁帶繩環可作成「簡易胸式吊帶」（參照P76），
登山時可作為救急之用。

1

將登山用的扁帶一端如圖穿過。

2

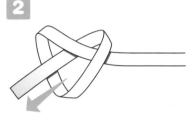

輕輕拉扯扁帶前端，打出一個防止鬆脫用
的單結（參照P72）。

3

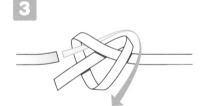

將扁帶另一端穿過單結的環。

4

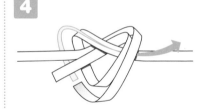

繼續依箭頭方向穿繞扁帶。

5

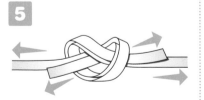

拉緊扁帶兩端及兩邊帶身，讓打結處更緊
實。

6

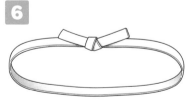

充分綁緊打結處，防止扁帶鬆脫即完成。

製作簡易胸式吊帶

〔簡易胸式吊帶〕

利用登山用的扁帶打成的扁帶繩環（參照P75）及扣環，就能輕鬆作出攀岩時使用的簡易吊帶。

1

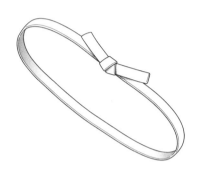

製作一條長約120cm的扁帶繩環（參照P75）。

2

扁帶繩環如圖掛在肩上，在身體前方交叉。

3

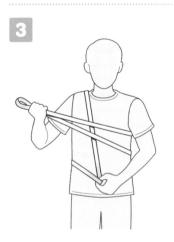

將交叉的扁帶繩環拉到如圖的方向。

4

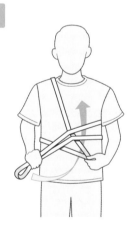

將右手的扁帶繩環如圖穿過。

5

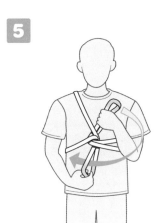

將通過內側的扁帶繩環穿過下方繩圈。

6

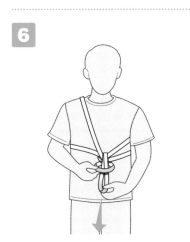

拉扯穿過繩圈的扁帶前端，綁緊打結處。

7

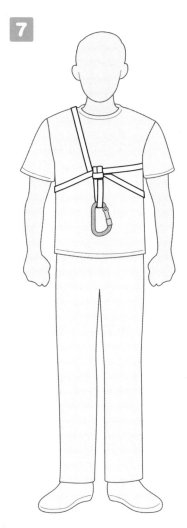

在打結處的繩圈掛上有安全扣的扣環，就
可以使用。

將繩子作成繩環

〔 雙漁人結 〕

要以繩子製作繩環，
可利用比「漁人結」（參照P14）更牢固的「雙漁人結」。

1

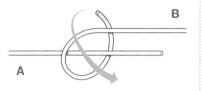

將繩子的兩端平行擺放，B端如圖捲繞。

2

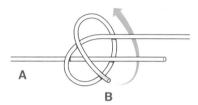

B端再捲繞1次。

3

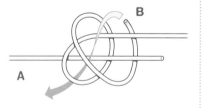

將繩子前端穿過捲繞出的繩圈。

4

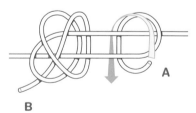

A端也捲繞2次。

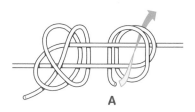

A

將A端穿過捲繞出的繩圈。

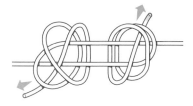

拉扯兩端，綁緊打結處。

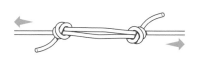

同時拉扯兩邊的繩身。

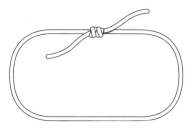

將2個打結處靠在一起就完成了。

以繩子固定身體①

〔 雙8字結 〕

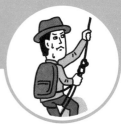

登山時為了防止不小心滑落，
務必要先將身體以繩子固定住。
本篇介紹的是可用來救命、十分可靠的繩結綁法。

在繩子中間處打一個鬆鬆的8字結（參照 P13）。

2

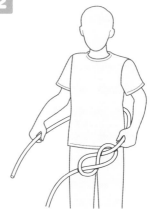

將8字結以左手抓住，並將繩子繞到腰 上。

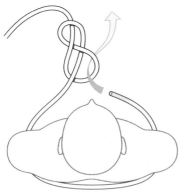

右手抓住繩子前端，穿過8字結的繩圈。

4

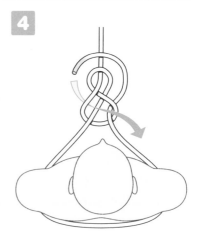

如同沿著8字結的走向般將繩子穿出。

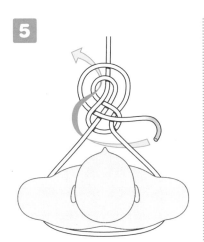

5

再如圖將繩子穿出。

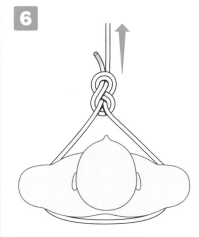

6

拉扯繩端，將打結處充分綁緊。

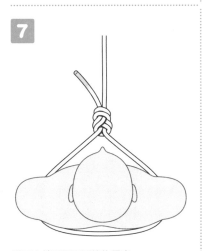

7

繩子末端要留下足夠的長度。

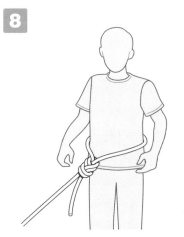

8

在登山通過危險區域時，可使用這個綁法。

【第2章】 登山

以繩子固定身體①

81

以繩子固定身體②

〔 腰上稱人結 〕

「腰上稱人結」會在繩子中間打出兩個繩圈。
在登山途中，需要一條繩子固定身體以保障行動安全時，
經常使用這種繩結。

1

將對摺的繩子中間如圖作出繩圈。

2

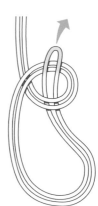

將對摺的繩子前端穿過繩圈。

3

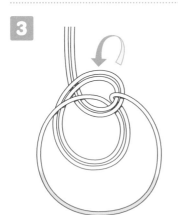

將穿出繩圈的前端往回摺，並如圖展開，
將繩圈擴大。

4

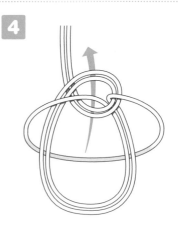

將展開部分越過兩個重疊的繩圈，並從後
方往上繞。

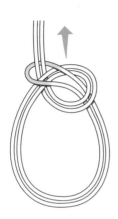

拉扯繩身，充分綁緊打結處。

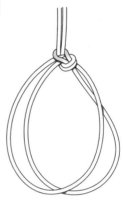

可以調整繩圈的大小。將其中一個繩圈拉大時，另一個繩圈則會變小。

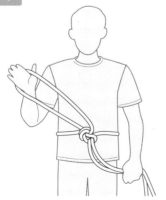

將2個繩圈其中一個套在腰上，並調整大小。

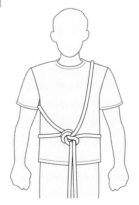

另一個繩圈則斜套在肩膀、腋下。綁緊套好的樣子應如圖。

〔第2章〕登山

以繩子固定身體②

以繩子固定身體③

〔 變形稱人結 〕

「稱人結」有好幾種綁法。
要以繩子固定身體時，一般都是使用本篇介紹的這一種。

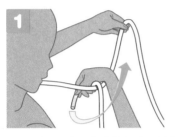

將繩子繞過腰部到身體前方，如圖以左手
提住繩子，右手抓住繩端，並將左手的繩
子纏在手腕上。

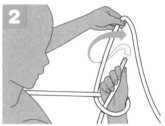

右手抓著繩端，手腕翻轉，依照箭頭指示
將繩端繞過繩身。

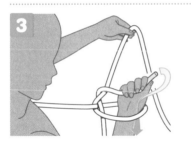

將繞過繩身的繩端，從右手腕上的繩圈下
方拉出來。

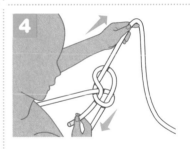

拉扯繩子兩端，調節掛在腰上的繩子長度
與鬆緊。

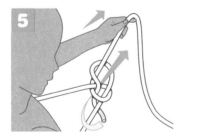

依照圖中箭頭方向，將繩端穿過打結處的
繩圈。

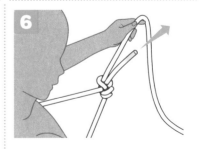

拉緊繩端，充分綁緊打結處即完成。

防滑的連續繩結①

〔 連續8字結 〕

在繩子上打出連續的「8字結」（參照P13），
就能當成繩梯使用，也能於攀爬時止滑。
繩結的間隔請盡量平均。

1

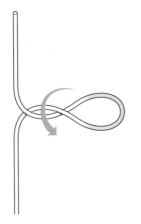

將繩子從中間如圖示扭轉成8字形，作出
繩圈。

2

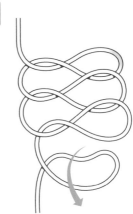

先計算好想打的繩結數量，並在繩子上間
隔平均地扭轉出8字形。

3

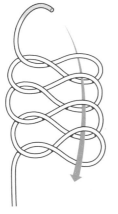

作好全部的8字形後，如圖將繩子前端穿
過8字的繩圈，並拉扯繩子前端及尾端。

4

注意間隔一致，綁緊每個繩結即完成。

簡單就能打好的「連續單結」，
常用於製作小朋友的遊戲器材，或緊急逃生用的繩索。

1

如圖將繩子繞成繩圈。

2

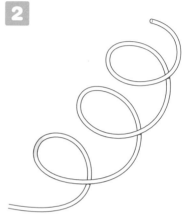

以與步驟 **1** 相同方式，想打幾個單結就繞
出幾個繩圈。

3

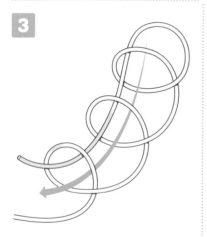

作好繩圈後，如圖將繩子前端穿過繩圈並
拉出來。

4

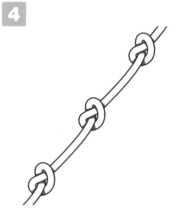

注意保持間隔一致，將打結處一個一個綁
緊即完成。

防滑的連續繩結③

〔 中段8字結 〕

「中段8字結」是在繩子中間作出一個下垂的繩圈，
可作為繩梯手攀處，
繩圈作得大一點也能作為踏腳用。

1

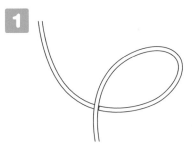

在繩子中間作出繩圈。

2

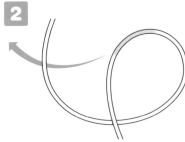

依圖中箭頭方向，將繩圈拉出。

3

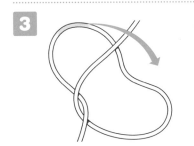

將繩圈拉出一半後，往操作者方向摺彎。

4

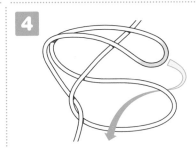

依圖中箭頭方向，將摺彎的繩圈穿出來。

5

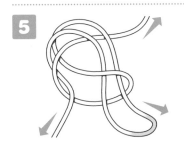

調整穿出的繩圈大小。

6

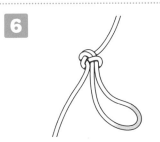

拉扯繩子兩端及繩圈，綁緊打結處。依照
步驟①至⑥的方式，打上需要的繩結數量
即完成。

在危險場所打上繩子①

雙套結＋雙單結

在危險場所需要用到繩子時，
只要在打完雙套結後加上一個雙單結，就能提升強度。

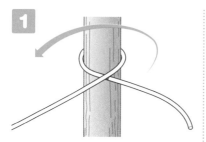

1

將繩子繞在樹幹上。

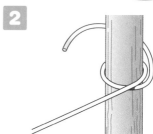

2

再繞一圈。

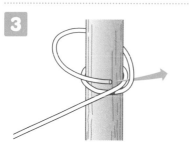

3

如圖將繩端穿出來。

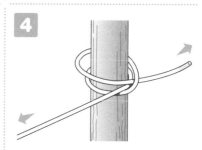

4

拉扯繩子的前端及尾端，綁緊打結處後完成雙套結（參照P12）。

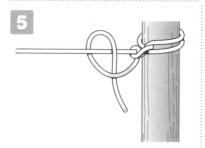

5

如圖所示，打兩個單結（參照P10）。

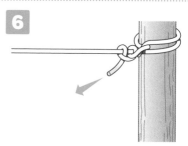

6

充分拉緊繩子兩端即完成。

在危險場所打上繩子②

〔 雙繞＋雙單結 〕

將繩子在樹木上繞兩圈，
用力拉緊再打個雙單結，
這樣就能將繩子牢牢綁緊。

1

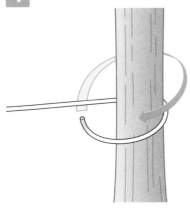

一邊拉緊繩子，一邊將繩子在樹上繞兩圈。（雙繞）

2

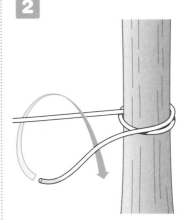

將繩子前端如依圖中箭頭方向穿過，打成單結（參照P10）。

3

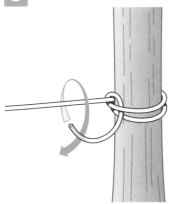

再一次將繩子前端依圖中箭頭方向穿過，打成雙單結（參照P10）。

4

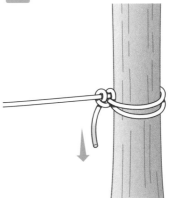

拉扯繩端，充分綁緊打結處即完成。

在危險場所打上繩子③

〔 雙合結 〕

以「漁人結」（參照P14）作出繩圈後綁在樹上。
「雙合結」（參照P30）雖然能快速打好，
但若沒有施力，打結處就會鬆脫。

1

將使用漁人結（參照P14）作出的繩環
（參照P79）繞過樹幹。

2

將繞出的一端穿過另一邊的繩圈。

3

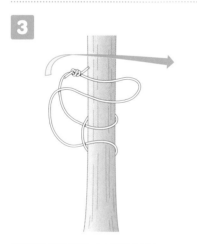

將穿過繩圈的繩端，如圖摺回拉緊。

4

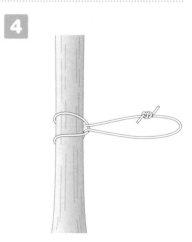

在繩子上施加拉力，打結處就會綁緊。

在危險場所打上繩子④

〔 雙8字結 〕

「雙8字結」簡單易綁且具備高強度，
適合在危險場所使用，
或用來將繩子綁在扣環上。

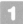

將對摺的繩子依圖中箭頭方向捲繞。

2

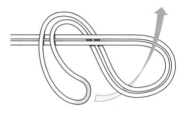

如畫8字般扭轉繩子前端，再穿過繩圈。

3

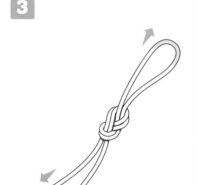

拉扯繩端與繩圈，綁緊打結處。

4

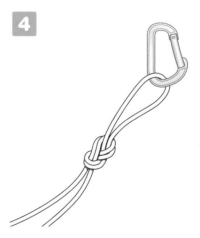

可用於將繩子綁在作為支點的扣環，或樹椿、岩石等能穩固支撐的物品上。

以繩子輔助攀爬與下坡①

〔普魯士結〕

「普魯士結」在未施加重量時，打結處是可以滑動並調整的，
施加拉力後則會鎖緊不動。

1

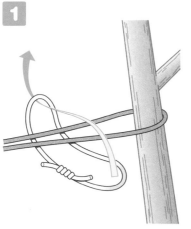

將繩子作成繩環（參照P78），如圖纏繞
綁在樹幹的繩子上。

2

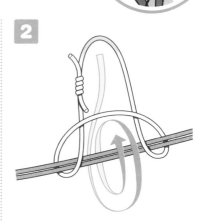

再纏繞2至3圈。

3

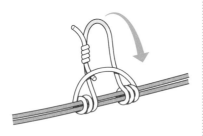

拉緊纏好的繩圈前端部分，綁緊打結處。

4

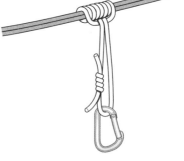

打成如圖的形狀後，以裝在身上的吊帶扣
環勾住繩圈部分，即可垂吊攀爬或下坡。

以繩子輔助攀爬與下坡②

〔 法式抓結 〕

1

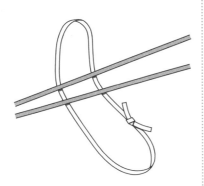

將以扁帶製作的扁帶繩環（參照P75），
如圖掛在綁在樹幹的繩子上。

2

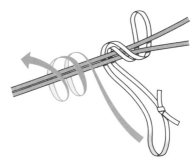

如圖將扁帶繩環捲繞3至4次。

3

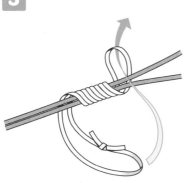

將捲好的扁帶環穿過一開始捲繞的繩圈。

4

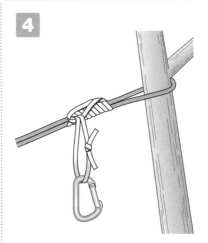

將穿出來的扁帶環如圖拉緊，綁緊打結處
即完成。可以將扣環掛在扁帶環上。

沿繩下降
〔 綁肩沿繩下降 〕

將繞過樹幹的繩子纏在身上，
幫助下坡的方法稱為「沿繩下降」。
利用繩子與身體的摩擦，就能慢慢地往下爬。

1

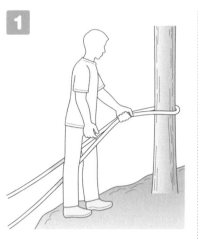

將繩子掛在樹上，左手抓住繩子，雙腳跨過繩子。

2

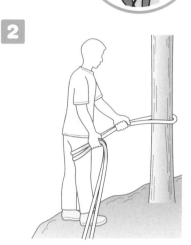

右手抓住背後的繩子，拉到前方。

3

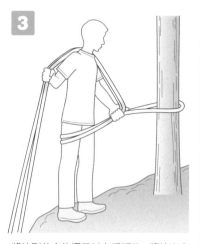

將拉到前方的繩子以左手抓住，將拉出來的繩子繞在左肩上。

4

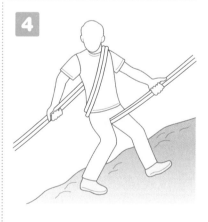

以左手抓住前方的繩子，右手抓住背後的繩子，慢慢滑動下降。一邊注意繩子的摩擦，一邊取得平衡。

連結2條繩子

〔 固定單結 〕

要進行沿繩下降時，
如果1條繩子的長度不夠，
就以這種繩結連結2條繩子。

連結2條繩子

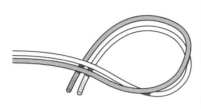

重疊2條繩子，如圖示作成繩圈。

2

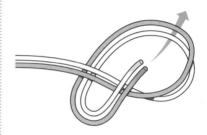

將2條繩子的前端穿過繩圈。

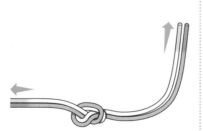

拉扯繩子前端與尾端，綁緊打結處。

4

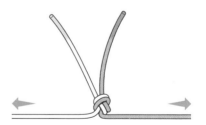

如圖抓住2條繩子的尾端拉緊，讓打結處
更緊實即完成。

● ROPEWORK MEMO 繩結技巧筆記

. FILE No. 2 .

【如何背負束好的繩索】

登山用的長繩索,可以束起揹著。
記住以下方法,登山時就能更有效
率地攜帶繩索。

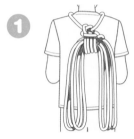

① 將束好的長繩索(參照P216)兩端預留
長度,揹在背上。

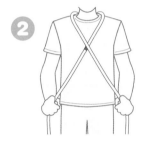

② 將繩子兩端掛在肩上,在胸口交叉。

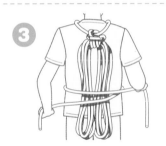

③ 將交叉的繩子如圖示繞到背部。

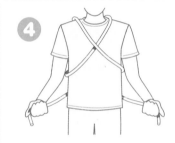

④ 將繩子兩端拉到身體前方。

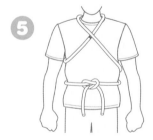

⑤ 以平結(參照P15)固定完成。

⑥ 如圖,背部與繩子間要有空隙,才容易保
持平衡。

【 第3章 】
船（小船・划艇）

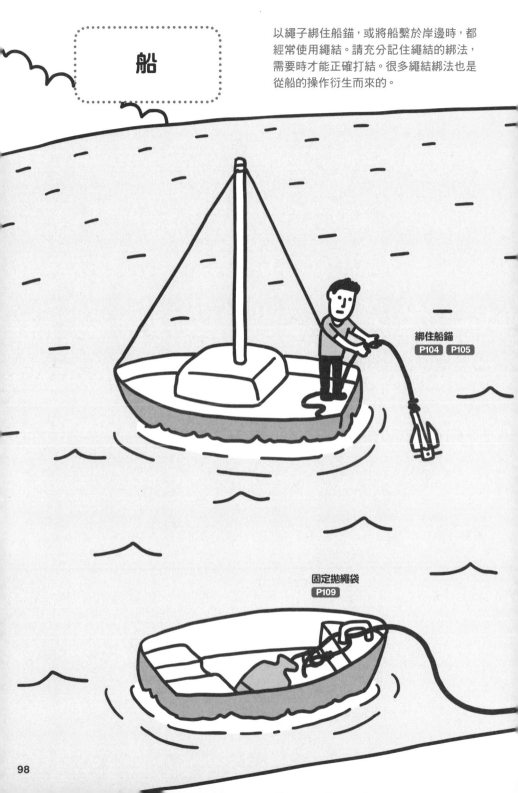

船

以繩子綁住船錨，或將船繫於岸邊時，都經常使用繩結。請充分記住繩結的綁法，需要時才能正確打結。很多繩結綁法也是從船的操作衍生而來的。

綁住船錨
P104 P105

固定拋繩袋
P109

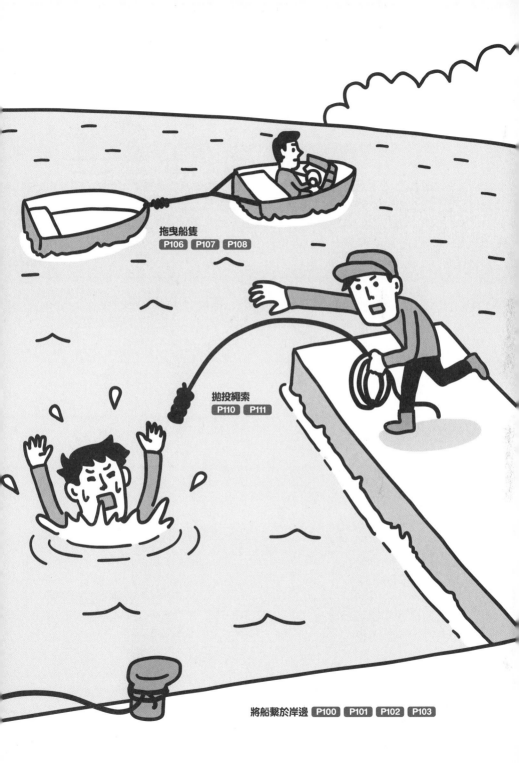

拖曳船隻 P106 P107 P108

拋投繩索 P110 P111

將船繫於岸邊 P100 P101 P102 P103

99

將船繫於岸邊①

〔 樁結 〕

將對摺的繩子掛在木樁上就能打出「樁結」。
綁法快速，只要施加拉力，就不會從木樁鬆脫。

1

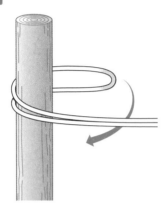

將對摺的繩子捲在木樁上。

2

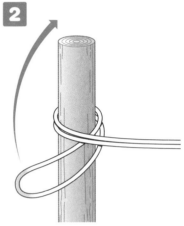

將捲在木樁上的繩子，拉起前端繩圈掛在木
樁上。

3

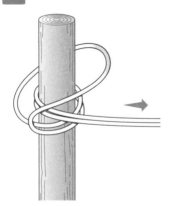

將繩圈掛上木樁後，拉扯繩子尾端，綁緊
打結處即完成。

4

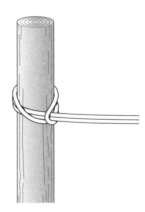

將繩子尾端繫於船上，只要施加拉力，繩
結便不會鬆開。

將船繫於岸邊②

〔 雙套結 〕

在繩子中作出兩個繩圈後重疊，
掛在木樁上，就成為「雙套結」。
非常簡單就能打好，常用於將船繫於岸邊。

1

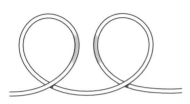

以繩身作出兩個繩圈。

2

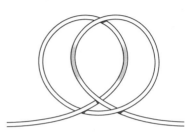

將步驟**1**作出的兩個繩圈重疊。

3

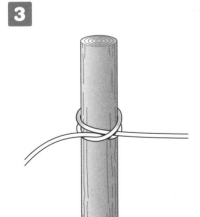

將重疊的繩圈掛在木樁上，即完雙套結
（參照P12）。

 小技巧

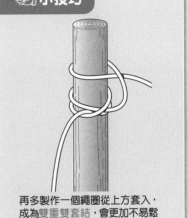

再多製作一個繩圈從上方套入，
成為雙重雙套結，會更加不易鬆
脫。

101

將船繫於岸邊③ — 圓環

〔 稱人結 〕

要將繩子固定在繫船用的圓環上時，
最常使用的就是「稱人結」。

 1

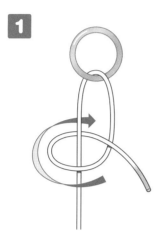

將繩子如圖穿過圓環，打一個單結（參照P10）。

 2

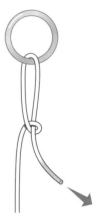

用力拉扯繩子前端，使單結呈現如圖中的樣子。

3

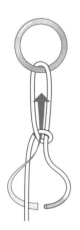

如圖將繩子前端穿過繩圈。

4

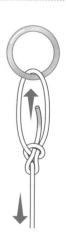

拉扯繩子兩端，綁緊打結處即完成。

〔 繫纜墩 〕

將繩子纏在繫纜墩（岸邊用於繫船的設施）上，
以固定船隻的繩結。

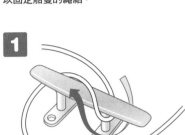

將繩子繞在繫纜墩上。

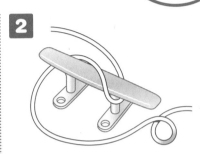

如圖作出一個繩圈。

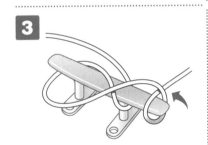

將步驟❷作出的繩圈掛在繫纜墩上。

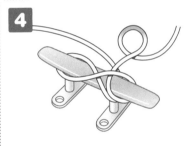

再作一個繩圈。

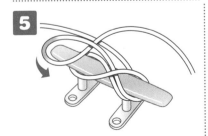

將步驟❸作出的繩圈，掛在繫纜墩的另一
側上。

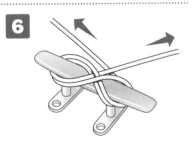

拉扯繩子兩端，綁緊打結處即完成。重複
步驟❷至❺增加捲繞的次數，能使繩結更
加堅固。

綁住船錨①

〔 錨結 〕

「錨結」就是將繩子綁在船錨上的繩結。
在圓環上纏繞2圈，摩擦力會更大，不易鬆開。

1

將繩子在船錨的圓環上捲繞2次。

2

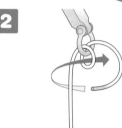

將繩子穿過捲好的繩圈。

3

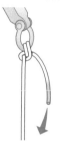

拉扯繩子前端，綁緊打結處。

4

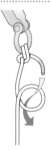

在繩身作出繩圈，繩端穿過繩圈。

5

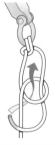

如圖，將繩端繞過繩身再從繩圈穿出。

6

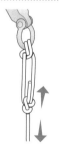

拉扯繩子兩端，完成稱人結。

綁住船錨②

〔 變形稱人結 〕

在「稱人結」上加一道功夫，就能完成更結實的「變形稱人結」，用來綁住船錨十分安心。

1

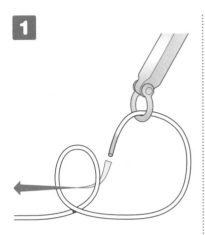

在繩子上作出繩圈，將事先穿過船錨圓環的繩端穿過繩圈。

2

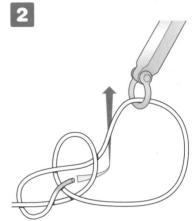

將繩端繞過繩身，並再次穿過繩圈。

3

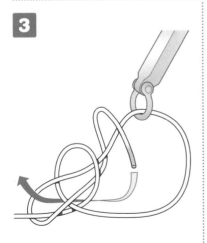

繩端如圖纏繞，再從下方穿過繩圈。

4

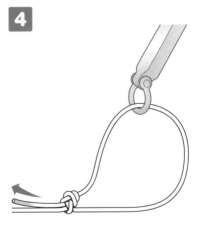

拉出繩端，綁緊打結處即完成。

拖曳船隻①

〔 接繩結 〕

「接繩結」能將兩條繩子接在一起。
這種繩結可用於拖曳無法開動的船隻。

1

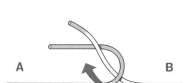

將A繩的一端摺彎，繞在B繩上。

2

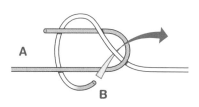

將B繩如圖捲繞，依箭頭方向穿出。

3

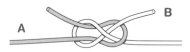

在步驟**2**將B繩前端穿出來後，會呈現如圖
的樣子。

4

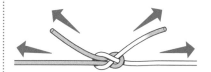

拉扯繩子兩端，綁緊打結處，就完成接繩
結。

拖曳船隻②

〔 雙接繩結 〕

增加「接繩結」（參照P106）的纏繞次數，
就成為強度更高的「雙接繩結」。
常用來拖曳小艇及船隻。

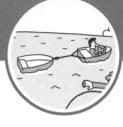

1

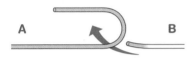

將A繩的一端摺彎，B繩依箭頭方向穿過。

2

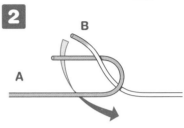

將穿好的B繩如圖捲繞。

3

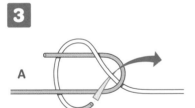

將繞好的B繩依箭頭指示穿出。

4

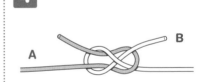

到此即完成接繩結（參照P106）。

5

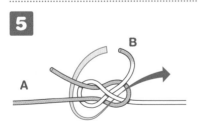

再次以同樣的方式捲繞B繩。

6

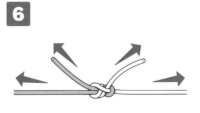

拉緊兩條繩子的前端及尾端，即完成雙接
繩結。

拖曳船隻③

〔 稱人結 〕

將繩子綁在划艇的把手上靠人力拖曳時，
可使用「稱人結」。

1

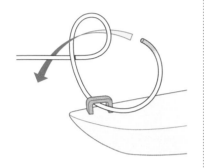

在繩子上作出繩圈。繩端穿過小艇的把
手，再穿過繩圈。

2

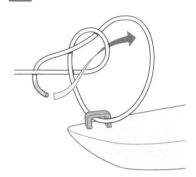

將繩端如圖纏繞。

3

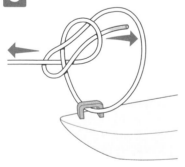

拉扯繩子兩端，充分綁緊打結處。

4

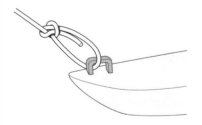

抓住繩子即可拖曳船隻。

固定拋繩袋

〔 雙8字結 〕

拋繩袋指的是用來收納長10至25m繩索的袋子，
是船上的救生用品。
本篇介紹如何將拋繩袋固定在划艇的把手上。

1

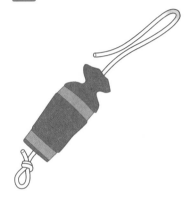

將拋繩袋的繩子其中一端對摺。

2

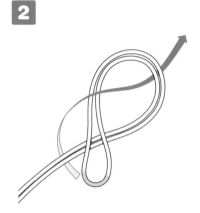

如圖將對摺的繩子打成8字結（參照
P13）。

3

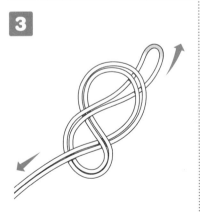

拉扯繩子的繩圈及尾端，充分綁緊打結處
即完成。

4

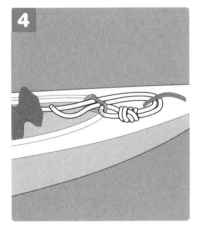

將步驟3作出的繩圈扣上扣環，如圖固定
於划艇上。

109

拋投繩索①

〔多重單結〕

想在繩子上作出一個大大的結，其中一種打法就是「多重單結」。
訣竅是綁的同時將打結處調整出漂亮的形狀。

1

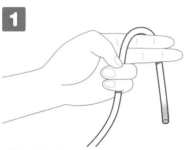

將繩子掛在2根手指上。

2

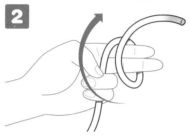

如圖示在手指上纏繞繩子。

3

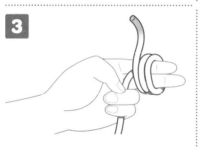

再從指尖往指根處捲繞。

4

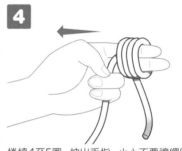

捲繞4至5圈，抽出手指，小心不要讓繩圈散開。

5

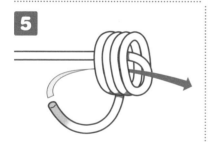

將繩端穿進手指抽出後的留下的繩圈。

6

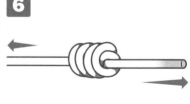

拉扯繩子的前端及尾端，綁緊打結處即完成。

拋投繩索②

〔 拋繩結 〕

「拋繩結」可在繩子上作出較大的結頭。
結頭的重量能讓繩子拋得更遠。

1

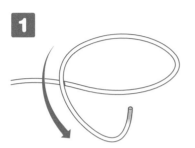

將繩子交叉，作出繩圈。

2

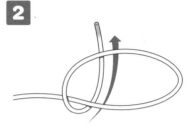

將繩端捲繞在繩圈上。

3

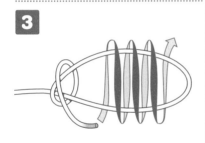

將繩端在繩圈上捲繞數圈。

4

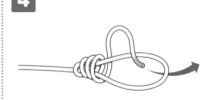

將捲好的繩端穿過繩圈。

5

拉扯繩子的前端及尾端，綁緊打結處。

6

在繩圈上捲繞的次數越多，打出的結頭就
會越大。

【如何鬆開 綁緊的繩結】

如果解不開綁緊的繩結，可以試試看本篇介紹的兩種方法。

平結（參照P15）	雙8字結（參照P12）
打結處綁得很緊的平結，適合用在不需要經常解開的場合。但只要記住這個方法，就能輕鬆解開平結。	雙8字結打得太緊時，可使用以下方法解開。這個方法也能用於解開其他多種繩結。

1

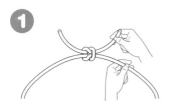

如圖，抓住平結的繩子前端及尾端。

1

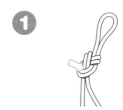

將手指插入箭頭處。

2

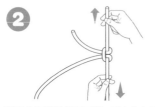

將手上抓著的繩子兩端，用力往上下兩邊拉。

2

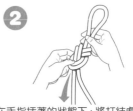

在手指插著的狀態下，將打結處往下拉扯。

3

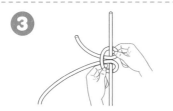

打結處鬆開，便可以解開了。

3

打結處鬆開，便可以解開了。

釣魚

釣魚時會用到的繩結技巧,也稱為「釣具整備」。本章介紹如何將魚鉤綁上釣線,以及如何將不同的釣線連結起來等方法,都是釣魚初學者應該熟記的「釣具整備」技巧。

連接釣線
P124 P125 P126
P127 P128 P130

連接不同粗細的釣線 P131

將魚鉤綁在釣線上
P116 P117 P118 P119

以釣線綁住假餌
P138 P139
P140 P141

綁上連結零件
P120　P121　P122　P123

連接釣線與前導線 P132

止線結綁法 P143

製作釣魚結 P134

綁上子線
P135　P136

製作釣魚結後綁上子線
P137

將母線捲上捲線器
P142

將魚鉤綁在釣線上①

〔 外掛結 〕

要將魚鉤綁在釣線上，通常會先學習使用「外掛結」。
釣魚術語中的「子線」，指的就是綁魚鉤用的線。

1

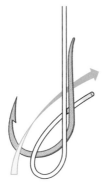

沿著魚鉤將釣魚線往回摺，作出線圈。

2

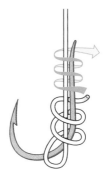

壓住步驟 作好的線圈，將魚鉤與釣線捲繞4至6圈。

3

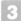
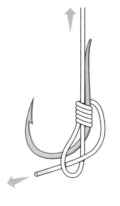

將線的末端穿過步驟 作好的線圈。

4

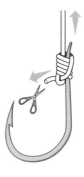

將線端如圖調整至從魚鉤內側露出，拉緊尾端以綁緊打結處。剪掉多餘的釣線即完成。

將魚鉤綁在釣線上②

〔 內掛結 〕

「內掛結」與「外掛結」（參照P116）相同，
都是很常用且十分可靠的繩結。
不論綁何種魚鉤都適合。

1

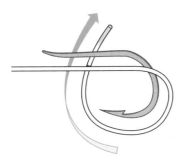

將釣魚線沿著魚鉤作出線圈。

2

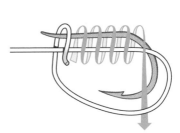

如圖將魚鉤與釣線一起捲繞4至6圈。

3

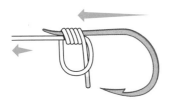

慢慢拉緊釣線，綁緊打結處。

4

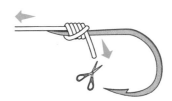

將線端如圖調整至從魚鉤內側露出，拉緊
尾端以綁緊打結處。剪掉多餘的釣線即完
成。

將魚鉤綁在釣線上③

〔 漁師結 〕

古早時期的漁夫所使用的繩結。

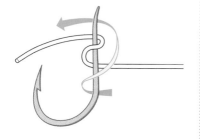

1

將釣線如圖捲繞在魚鉤根部。

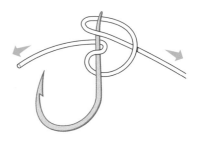

2

以釣線作出線圈套進魚鉤根部，拉緊釣線尾端與前端，充分綁緊。

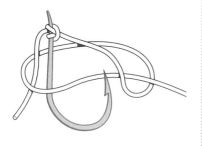

3

接著將釣線作出線圈，如圖穿過。

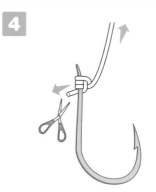

4

慢慢拉緊釣線兩端，綁緊打結處。剪掉多餘的釣線即完成。

將魚鉤綁在釣線上④

〔 滾指結 〕

「滾指結」是一種拉緊釣線末端綁緊的繩結綁法。
不必擔心釣線會縮短,常用於較細的釣線。

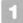

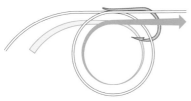

沿著魚鉤如圖作出線圈。

2

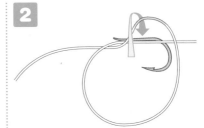

捏住線圈,將線捲繞在整個魚鉤的軸上。

3

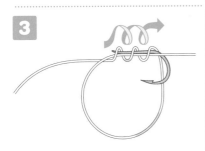

首先將線往鉤子方向捲繞2次。

4

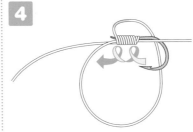

接著朝魚鉤根部捲繞7至8次。

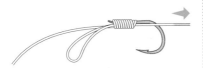

以手指壓住捲好的部分,並拉出釣線前
端。

將釣線調整成從魚鉤內側露出後,綁緊固
定。剪掉多餘的釣線即完成。

綁上連結零件①

〔 改良式扭抱結 〕

簡單就能綁好,不管是何種釣法,
都能以這個繩結將連結零件或假餌綁在釣線上。

1

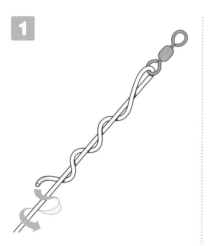

將釣線穿過8字環等連結零件,將線端在
釣線上捲繞3至5次。

2

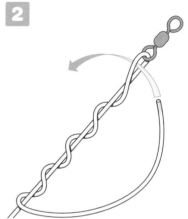

將捲好的釣線前端如圖穿過。

3

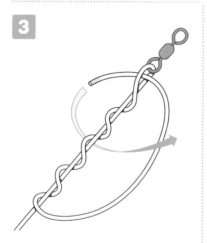

將釣線前端穿過步驟 **3** 作出的線圈。

4

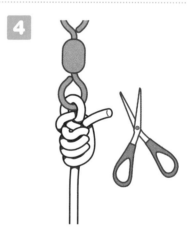

將釣線前端及尾端往相同方向拉,綁緊打
結處。剪掉多餘的釣線即完成。

綁上連結零件②

〔 雙改良式扭抱結 〕

十分堅固的「雙改良式扭抱結」，
跟「改良式扭抱結」（參照P120）一樣，
常用於將連結零件或假餌綁在釣線上。

1

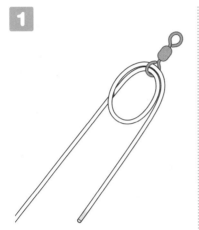

將釣線穿過連結零件2次，作出線圈。

2

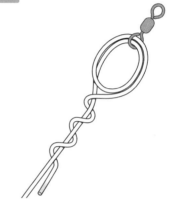

將線端在釣線上捲繞5次左右。

3

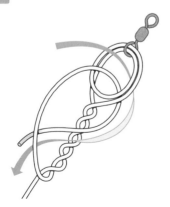

將釣線前端穿過步驟 1 作出的線圈，再穿
過新作出來的大線圈。

4

拉緊釣線兩端，充分綁緊打結處。剪掉多
餘的釣線即完成。

綁上連結零件③

〔 帕洛瑪結 〕

強度高、簡單就能打好的「帕洛瑪結」，
用於將連結零件或假餌綁在釣線上。

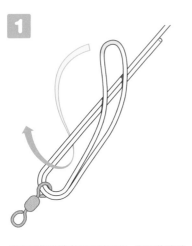

1

將對摺的釣線穿過連結零件。對摺的釣線
如圖示穿出。

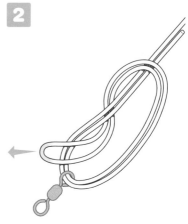

2

拉出對摺部分。

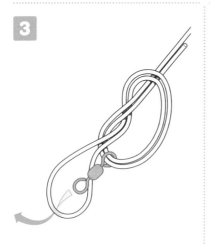

3

將配件從對摺部分穿出。

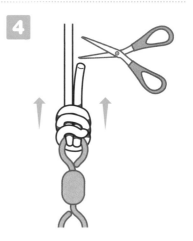

4

將釣線前端及尾端往相同方向拉，綁緊打
結處。剪掉多餘的釣線即完成。

綁上連結零件④

〔 掛環結 〕

在釣線末端以「雙8字結」作出線圈,再以「雙合結」綁緊掛環。
在釣魚界把這個方法稱作「掛環結」或「8字釣魚結」。

1

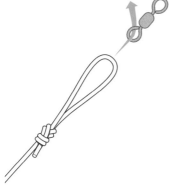

以雙8字結(參照P13)在釣線末端作出線
圈,再將線圈穿過掛環孔。

2

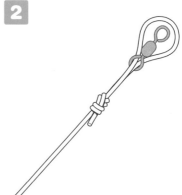

將穿過的線圈張大,將掛環穿過線圈。

3

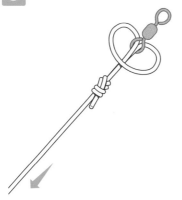

直接拉緊釣線的尾端,完成雙合結(參照
P73)。

4

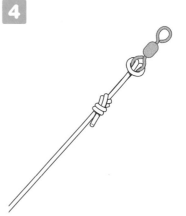

綁緊打結處即完成。

連接釣線①

〔 多重單結 〕

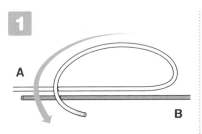

將兩條釣線並排擺放,先以A線作出線圈。

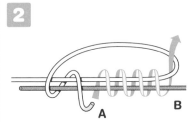

將作成線圈的A線末端如圖捲繞4至5圈。

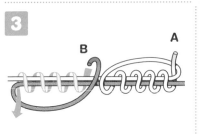

B線的末端也作成線圈,與步驟2相同,捲繞4至5圈。

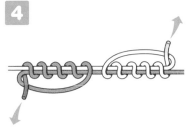

將AB線的前端拉緊,綁緊打結處。

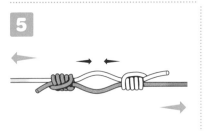

拉扯兩條釣線,讓兩個繩結彼此緊靠。

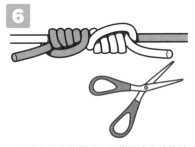

如圖使打結處靠緊後,再將兩邊多餘的線剪掉即完成。

連接釣線②

〔 血親結 〕

1

A

B

將兩條線並排擺好。

2

以B線捲繞A線約4至6圈。

3

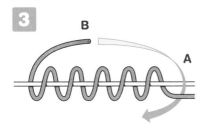

將捲繞好的B線末端,如圖穿出。

4

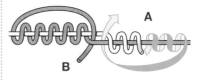

A線也以相同方法捲繞穿出。

5

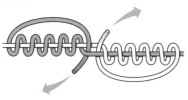

拉扯兩線末端,綁緊打結處。

6

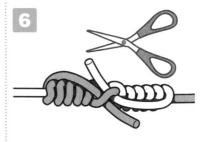

充分綁緊打結處,剪掉多餘的線即完成。

連接釣線③

〔 多重單結＋扭抱結 〕

連結PE釣線與前導線時所使用的繩結。
綁法結合了「多重單結」（參照P124）與「扭抱結」（參照P120），
也是「漁人結」的一種。

1

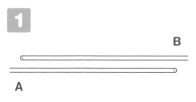

將兩條釣線並排擺放。

2

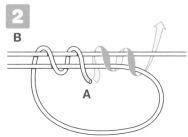

將A線前端往回摺，從繩身處開始捲繞4至5圈。

3

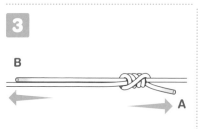

拉扯捲好的A線尾端及前端，綁緊打結處。
（多重單結）

4

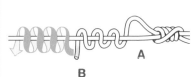

接著，將B線如圖捲繞6至7圈。

5

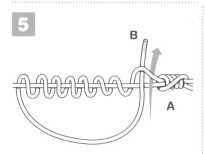

將捲好的B線前端摺回來，穿過一開始的線圈後綁緊打結處。

6

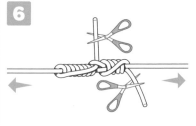

拉緊兩條線的尾端，並剪掉多餘的線即完成。

連接釣線④

〔三重8字結〕

「三重8字結」能快速打好，強度又高。
在國外也常被稱為seaguar knot。

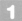

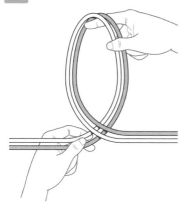

將兩條釣線重疊作成線圈，如圖以手捏住。

2

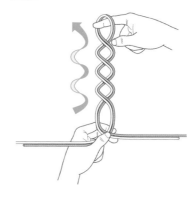

將食指插入線圈，扭轉3次。

3

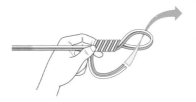

將2條釣線的前端穿過扭好的線圈。

4

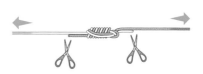

從兩側拉緊釣線，綁緊打結處。剪掉多餘的線即完成。

連接釣線⑤

〔 FG結 〕

要將PE線與不同材質的釣線（前導線）綁起來時，
可使用「FG結」。強度很高，適合用來釣大魚。

1

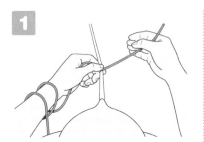

以口銜住PE線，將前導線捲在手臂上。

2

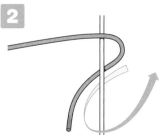

將前導線如圖捲繞在PE線上。

3

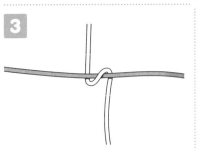

如圖捲好。

4

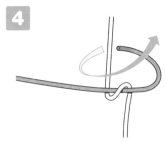

將前導線如圖再捲繞一次。

5

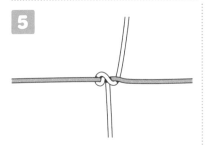

如圖捲好。

6

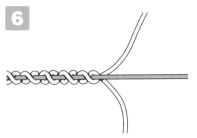

將步驟2至5重複進行10至15次。

7

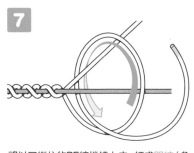

將以口銜住的PE線捲繞上去，打成單結（參照P10）暫時固定。

8

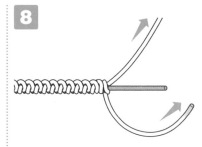

一邊沾濕PE線，一邊拉緊前端及尾端，綁緊打結處。

9

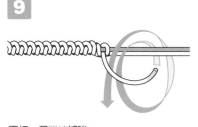

再打一個單結補強。

10

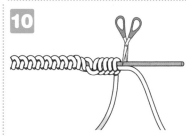

以步驟的方式，重複打5至10個單結，再剪掉從PE線打結處多出來的前導線。

11

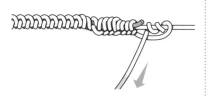

最後再將PE線如圖打結綁緊。

12

剪掉多餘的PE線即完成。

連接釣線⑥

〔 SF結 〕

「SF結」的打結處較細，穿線容易，
可用來將PE線與其他線連結在一起。
與「FG結」（參照P128）相比，強度較低，但綁起來很快速。

【第4章】

釣魚

連接釣線⑥

將PE線捲繞在前導線上。

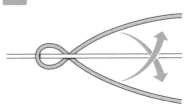

將PE線的兩端交叉編織。

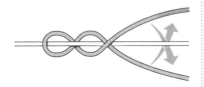

編織10次左右。

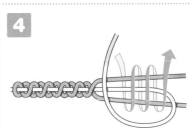

將前導線在PE線上捲約3次，打成多重單
結（參照P124）。

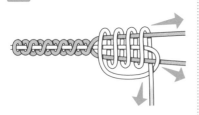

拉緊PE線兩端及前導線的前端，綁緊打結
處。

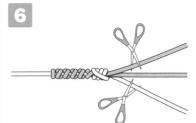

將多餘的線剪掉即完成。

連接不同粗細的釣線

〔 歐布萊特結 〕

將PE線與不同粗細的前導線綁在一起時，
可以使用「歐布萊特結」。
其耐久性相當優異。

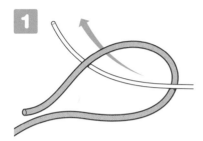

1

將前導線作成線圈，再將PE線穿過線圈。

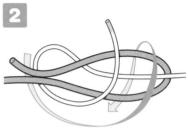

2

壓住線圈根部，將PE線前端如要包覆前導
線般捲繞。

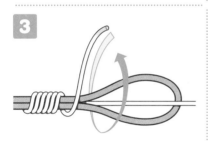

3

緊緊纏繞7至8圈。

4

捲好後將PE線的前端穿過線圈。

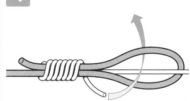

5

拉緊兩線的前端，充分綁緊打結處。

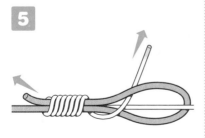

6

剪掉多餘的線即完成。

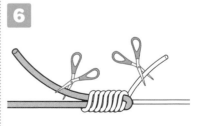

連接釣線與前導線

〔 PR結 〕

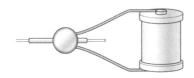

用於連結PE線與前導線的繩結，
又稱「Back Rat Knot」，
強度甚高，適合用於海釣。

準備PR結專用的繞線器。

將PE線捲繞20至25次。

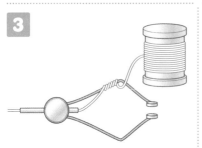

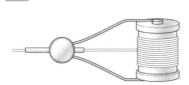

將PE線在繞線器的支架上捲繞5至6圈。

將捲好線的繞線器支架如圖裝設。

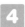

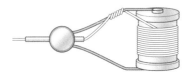

將PE線身與前導線前端，在左手上捲繞2
至3圈。

由前往後甩動繞線器，將PE線在前導線上
捲繞7至10cm。

132

【第4章】

釣魚

連接釣線與前導線

7

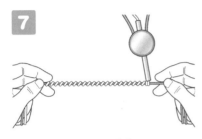

反方向捲2至3圈,作出結體。

8

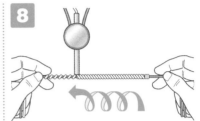

接著將繞線器從前往後甩動,以反方向捲繞PE線,至距離左手0.5至1cm左右。

9

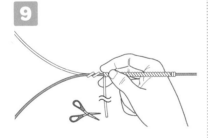

捲繞完成之後,將PE線前端留下10cm左右,其餘剪掉。

10

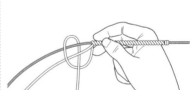

如圖,以PE線打一個單結(參照P10)。

11

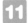

重複打6至8個單結。

12

最後將PE線如圖打結綁緊。剪掉多餘的前導線及PE線即完成。

製作釣魚結

〔 釣魚結 〕

釣魚結指的是在釣線前端或中間處作出的線圈，
可裝上連結零件或新的釣線，
是一種增加釣魚成功機率的小機關。

1

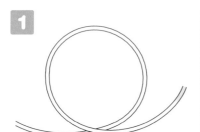

在釣線中間處作出線圈。

2

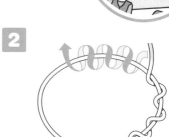

將釣線如圖捲繞7至8次。

3

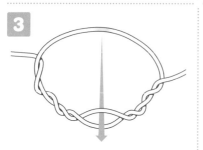

將捲好的部分，於中央張開作出線圈，將大
線圈的一部分穿過這個線圈。

4

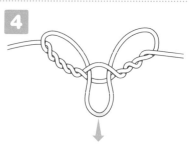

將穿過的線圈拉出。

5

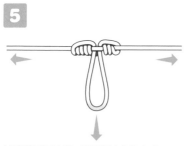

拉緊線圈及線端，綁緊打結處即完成。

6

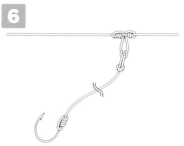

如此便能將子線裝在作好的釣魚結上。

綁上子線①

〔 子線＋單結 〕

在母線旁如分枝般綁上裝魚鉤用的線，
這就是「子線」。

1

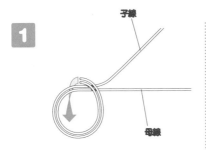

子線

母線

將子線與母線一起作出線圈。

2

將母線與子線如圖捲繞2至3圈。

3

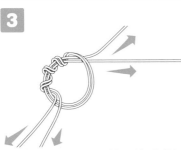

捲好之後拉緊母線與子線的兩端，綁緊打
結處。

4

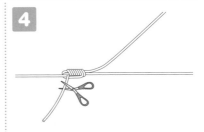

剪掉多餘的子線。

5

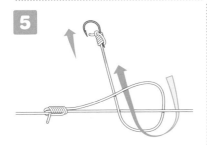

將子線在母線上打一個單結（參照P10）固
定住即完成。

6

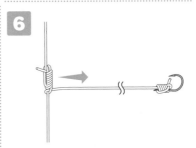

綁緊步驟3的打結處後，子線與母線會呈
直角。

綁上子線②

〔 8字結＋多重單結 〕

在母線上以8字結作出線圈，
再將子線穿過線圈，以多重單結固定。

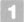

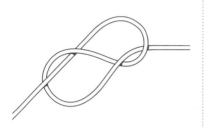

在母線上打一個8字結（參照P13）。

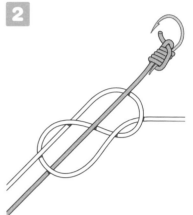

將子線如圖穿過線圈。

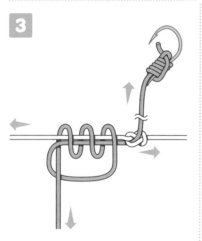

綁緊8字結，將子線以多重單結（參照P124）固定在母線上。

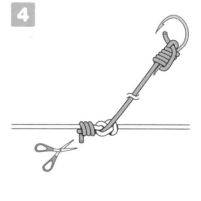

綁好打結處後，剪掉多餘的子線即完成。

製作釣魚結後綁上子線

〔 改良式扭抱結 〕

「子線」是釣魚的繩結基本作法。
也能使用「改良式扭抱結」綁起。

1

在釣線中間作出線圈。

2

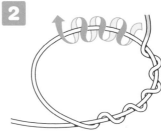

將釣線如圖示捲繞7至8次。

3

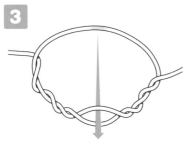

將捲好部分的中央張開，作出線圈，將大線
圈的一部分穿過這個線圈。

4

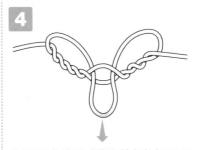

拉出穿過的線圈，綁緊打結處完成釣魚結
（參照P134）。

5

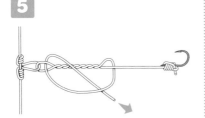

將子線穿過步驟4作出的釣魚結，以改良
式扭抱結（參照P120）固定。

6

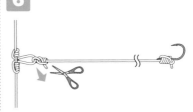

拉扯線端，充分綁緊打結處。剪掉多餘的
子線即完成。

以釣線綁住假餌①

〔 自由結 〕

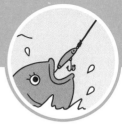

要以粗釣線綁假餌時，需要使用「自由結」。
假餌的環及打結處之間的線圈，使假餌能自然地擺動。

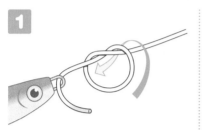

1 將打了單結（參照P72）的釣線穿過假餌上的環。

2 如圖，將線端穿過線圈，綁緊打結處。

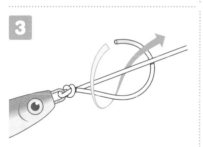

3 將線綁在環上後，在末端線上再打一個單結。

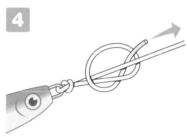

4 任選一個位置綁緊打結處。

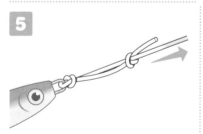

5 拉扯釣線，讓兩個打結處靠緊。

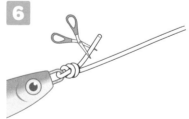

6 最後剪掉多餘的線即完成。

以釣線綁住假餌②

〔 多重單結 〕

萬用的「多重單結」，
也能用來將假餌綁在釣線上。

1

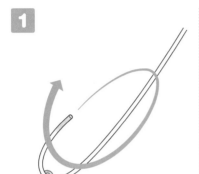

將穿過假餌環的釣線拉出5cm左右，作成
線圈。

2

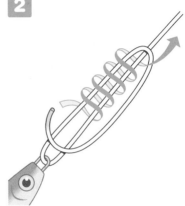

往尾端捲繞3至4圈。

3

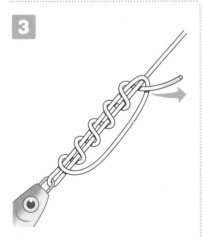

將線頭從線圈中拉出。

4

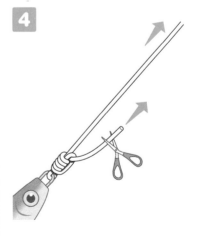

拉扯釣線兩端，綁緊打結處。剪掉多餘的
線即完成。

以釣線綁住假餌③
〔 改良式扭抱結 〕

容易綁好、強度也很高的「改良式扭抱結」，
不論是運用在何種釣法，都很受歡迎。

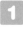

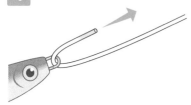

將釣線穿過假餌的環。

2

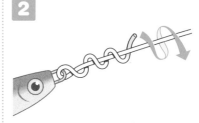

捲繞約4至5圈。

3

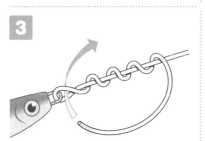

將線頭往回摺，並穿過第一個捲出的線圈。

4

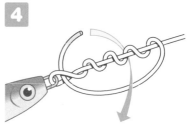

將線頭穿過步驟3作出的大線圈。

5

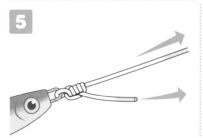

拉扯兩端，綁緊打結處。

6

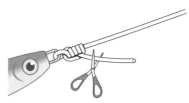

剪掉多餘的線即完成。

以釣線綁住假餌④

〔 Loop Knot 〕

在距離假餌環遠一點的位置打一個loop knot，
假餌不會被固定住，看起來會像真魚一樣自然擺動。

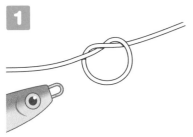

1

如圖將釣線作成線圈。

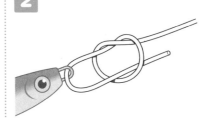

2

將釣線前端穿過假餌的環，再穿過步驟❶
作成的線圈。

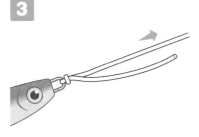

3

拉緊釣線，固定環與釣線。

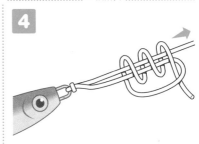

4

打一個多重單結（參照P139），慢慢拉扯
釣線，綁緊打結處。

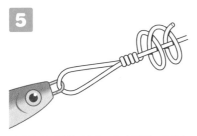

5

移動步驟❸的打結處，作出線圈。接著如
圖捲繞釣線前端。（雙單結）

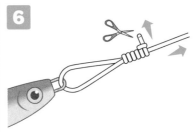

6

拉扯釣線兩端，綁緊打結處。剪掉多餘的線
即完成。

將母線捲上捲線器

「改良式扭抱結」能用來將釣線綁在捲線器的線軸，
或是連結零件上。

將主線捲在捲線器的線軸上。然後將線頭
捲繞主線大約4至5圈。

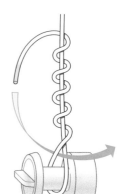

如圖將線頭穿過捲繞處的第一個線圈。

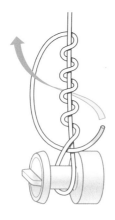

再穿過步驟2完成的大線圈。

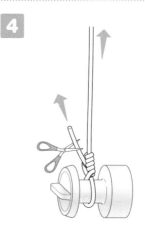

拉扯兩端，綁緊打結處。剪掉多餘的線即
完成。

142

止線結綁法

〔 多重單結 〕

在主線上綁止線結時,可以使用「多重單結」。
記住綁法,就能快速打好。

1

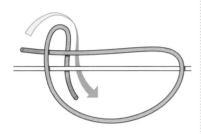

將打止線結用的棉線(約20cm)作成線圈,與母線重疊。

2

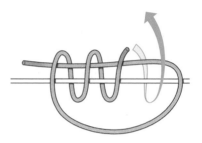

將打止線結用的棉線,如圖在母線上捲繞4至5圈。

3

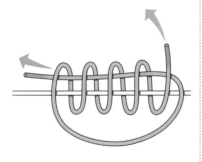

拉緊捲好後的棉線兩端,綁緊打結處。

4

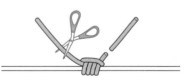

剪掉多餘的棉線即完成。

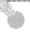

【 釣線的種類及特徵 】

釣魚主要使用的釣線分為三種。熟知各種釣線的優點及缺點，就能依據用途選擇適合的種類。

　　釣線有各種材質及粗細，使用的假餌不同，適合的釣線粗細也會有所差異，想釣的魚種也會影響釣線的選擇。

　　釣線主要有尼龍線、碳纖線及PE線三種材質，然而近年也能買到經過改良、適合釣鱸魚或鱒魚等用途特定的釣線。

　　基本上，釣線的包裝都會明確印出釣線的顏色、強度、粗細、長度。釣線的顏色多半為螢光色，較為顯眼，使用上也方便，但螢光色也較容易被魚所察覺。近年也開發出在水中不易被看見的螢光色釣線，購買時可以多加注意。釣線的強度以lb表示，粗細則以號數表示。即使號數（粗細）一樣，但依據釣線材質不同，強度也會有所差異。

　　初學者可以選擇便宜又易綁的尼龍釣線，當作主要用線，再依據不同用途，選擇碳纖線或PE線交替使用。

繩結技巧筆記

釣線的種類及特徵

常見的釣線材質及特徵

	優點	缺點
尼龍線	◦ 容易綁緊 ◦ 種類豐富 ◦ 價格便宜	◦ 感度較差 ◦ 會吸水（容易劣化）

	優點	缺點
碳纖線	◦ 感度優良 ◦ 不吸水（不易劣化） ◦ 折射率與水相近（在水中較不顯眼）	◦ 容易有捲痕 ◦ 種類較少 ◦ 價格稍高

	優點	缺點
PE線	◦ 感度高 ◦ 不易有捲痕	◦ 不易綁緊 ◦ 價格較高 ◦ 顏色顯眼

常見的釣線號數及強度

尼龍線、碳纖線									
號數	1.0號	1.5號	2.0號	2.5號	3.0號	4.0號	5.0號	6.0號	8.0號
強度(lb)	4 lb	6 lb	8 lb	10 lb	12 lb	16 lb	20 lb	24 lb	32 lb

PE線									
號數	0.6號	0.8號	1.0號	1.2號	1.5號	2.0號	2.5號	2.8號	3.2號
強度(lb)	6 lb	8 lb	10 lb	12 lb	15 lb	20 lb	25 lb	28 lb	32 lb

【 第5章 】
急難救助

急難救助

本章介紹以繩子拖曳故障車輛、背起受傷生病的人等，處理緊急事件時所需的繩結技巧。同時也介紹繃帶、三角巾的基本使用方法，在緊急時刻就能派上用場。

背負傷者
P174 P175

製作繩梯
P148

強化受損繩索
以供使用
P150

以床單代替繩索
P159

運送重物

連接2條繩子

連接不同粗細的繩索

繃帶包紮

使用三角巾

將貨物固定於車斗

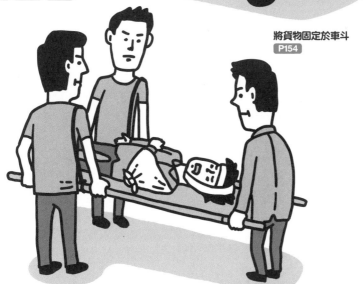

製作繩梯

〔 槓桿結 〕

只要有繩子及木棍，
就能以「槓桿結」製作簡易的繩梯。

1

在繩子中間如圖作一個繩圈。

2

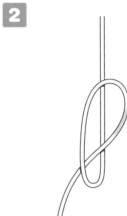

將繩圈疊在繩子上。

3

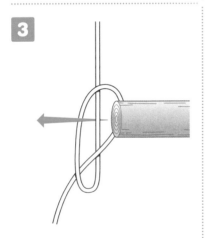

如圖將木棍穿過繩圈。

4

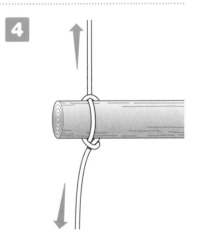

拉扯繩子上下兩端，綁緊打結處。

148

5

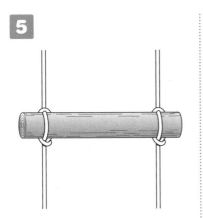

以另一條繩子綁在木棍的另一端。

6

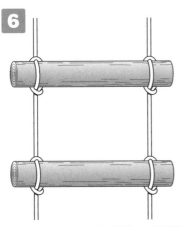

重複步驟1至5即可作出繩梯。一邊調節
繩子的長度一邊打結，以確保每根木棍保
持平行。

7

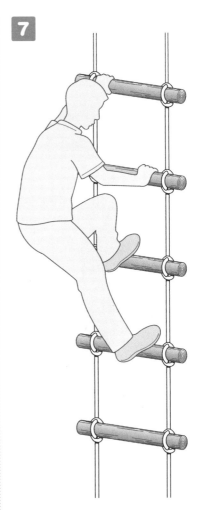

綁好需要的木棍數量後，繩梯就完成了。

強化受損繩索以供使用

〔 雙重單結 〕

即使繩索損壞，
也可以「雙重單結」暫時修復以供應急使用。

1

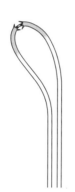

從損傷處將繩子對摺。

2

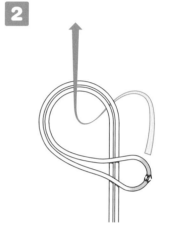

將損傷部分如圖穿繞，打一個單結（參照 P72）。

3

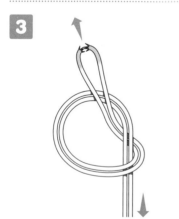

拉扯損傷處及繩子，用力綁緊打結處即完成。

4

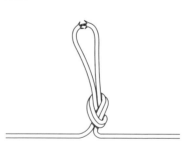

如此一來損傷的位置就不會承受拉力，可以使用。但這樣的作法只能暫時應急，還是應該盡快更換新的繩子。

運送重物①

〔 雙合結 〕

以「雙合結」在簡易擔架等物的外框綁上繩環，
便可掛在肩膀上運送病患，分擔重量。

1

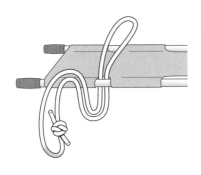

將繩環（參照P78）穿過簡易擔架的外
框。

2

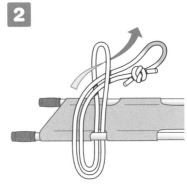

以繩環綁一個雙合結（參照P30）即完
成。

3

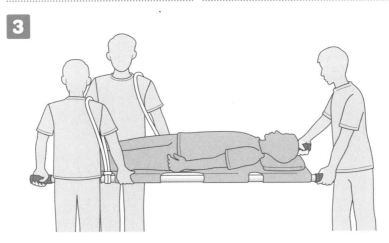

依據搬運者的人數，事先打好繩環。
裝上後便可將繩環掛在肩上運送病患。

運送重物②

〔 背縴結 〕

以人力拖曳故障車輛或重物時所使用的繩結。
在繩子中間作出繩圈，掛在肩上來搬運物體。

在繩子中間作出繩圈，並將繩圈往自己的
方向拉。

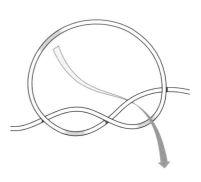

拉過來後繩圈產生空隙，將繩圈的一部分
穿過空隙。

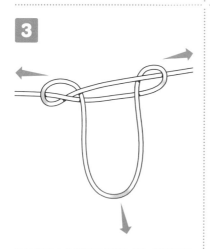

拉扯穿出來的繩圈及繩子兩端，綁緊打結
處即完成。

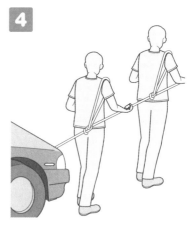

在同一條繩子上作出所需數量的繩圈，便
可將繩圈掛在肩上以移動重物。

運送重物③
〔 變形稱人結＋單結 〕

以車子拖曳另一輛車時，需要使用強度高又不易鬆脫的
「變形稱人結」。在繩子中間打上「單結」，
要解開打結處時會比較輕鬆。

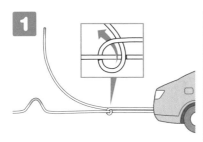

將繩子穿過拖曳車輛用的橫槓，如圖打一
個單結（參照P10）。

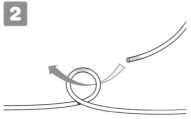

在繩子中間作出一個繩圈，並將繩頭穿過
繩圈。

3

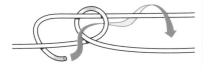

如圖捲繞。

4

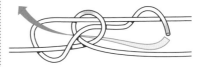

將捲繞好的繩頭如圖穿出來。

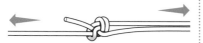

拉扯兩端，充分綁緊打結處。

另一輛車也依照步驟**1**至**5**，以繩子打好
變形稱人結（參照P84）即完成。

【第5章】 急難救助

運送重物③

將貨物固定於車斗

〔 流氓結 〕

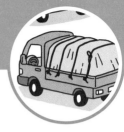

常用於將貨物固定在貨車車斗，
利用槓桿原理，就能在施加強大拉力的同時打好繩結。

1

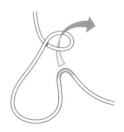

於繩子中間作一個繩圈，再將摺彎部分穿
過繩圈。

2

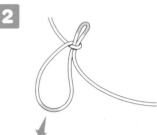

拉緊下方繩圈，綁緊上方繩圈。

3

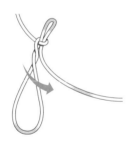

扭轉下方繩圈。

4

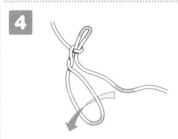

如圖將繩子穿過下方繩圈。

5

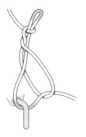

將穿過的繩子勾在貨車的勾子上。

6

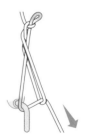

用力拉扯繩子，即可固定貨物。

154

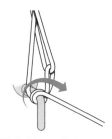

在繩子繃緊的狀態下，往勾子上捲繞1至2次。

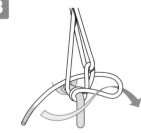

如圖將繩頭穿出。

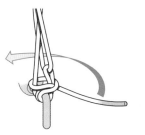

在打結處捲一圈。

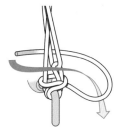

以雙套結（參照P12）綁緊打結處。

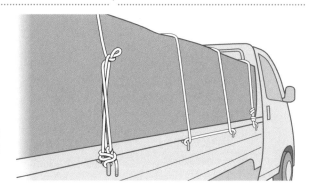

將繩子捆繞過車體兩側，即可固定住貨物。

連結2條繩子

〔 雙漁人結 〕

在綁「漁人結」（參照P14）的「單結」時多繞1圈，
就會成為「雙漁人結」（參照P78），
可用於將繩子連接在一起，作成長安全繩。

1

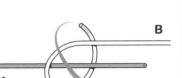

將平行擺好的B繩如圖捲繞。

2

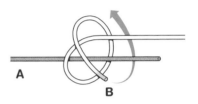

再捲1圈。

3

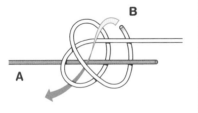

將B繩前端穿過捲繞處的繩圈。

4

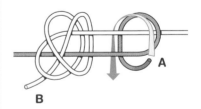

A繩也捲繞2次。

【 這種時候也很方便 】

在作為安全繩或拖曳重物等，會對繩子造成極大負荷的狀況，適合使用牢固可靠的雙漁人結。但由於打結處也會變大，負重後會變得較難解開。

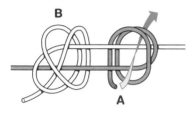

將A繩前端穿過捲繞處的繩圈。

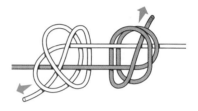

拉緊各自的繩端，綁緊打結處。

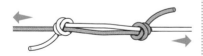

同時拉動2條繩子。

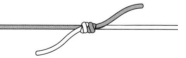

讓2個打結處緊靠在一起即完成。

連接不同粗細的繩索

〔 雙接繩結 〕

緊急時刻，若身邊只有粗細不同的繩子，
也可以使用「雙接繩結」製作出一條又長又牢固的繩索。

1

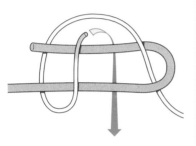

將較粗的繩子對摺，將細繩依接繩結（參
照P33）的要領穿過粗繩。

2

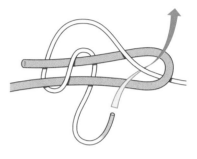

將細繩纏過粗繩並依箭頭方向穿繞。

3

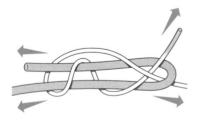

往左右兩邊用力拉緊粗繩與細繩的兩端即
完成。

4

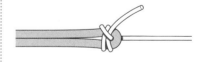

利用雙接繩結，就能將兩條不同粗細的繩
子連結在一起。

以床單代替繩索

〔 平結＋單結 〕

床單等布狀物，
也可以使用「平結」與「單結」接起來，
當作繩子的替代品。

連結2條繩子

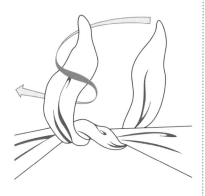

將2張床單的邊角扭起來打成「平結」參
照P15）。

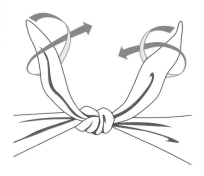

接著在兩角前端各打一個單結（參照
P10）即完成。

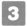

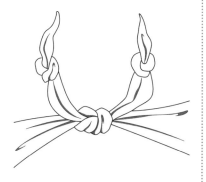

以此方法連結數幾條床單。

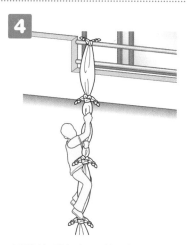

牢記作法，緊急時可用於逃生。

159

繃帶包紮①

〔 纏捲 〕

在患部包紮繃帶，首先要作的就是「纏捲」。
為了防止繃帶在包紮過程中鬆脫，必須確實捲好。

1

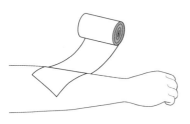

將繃帶的前端斜向蓋住患部。

2

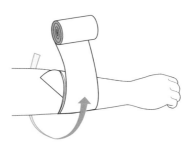

在露出繃帶前端的狀態下，將繃帶纏捲2圈。

3

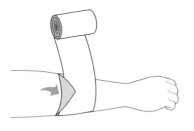

如圖將露出的繃帶前端摺入。

4

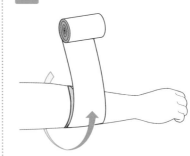

繼續纏繞繃帶，將摺進來的繃帶前端包住即可。

繃帶包紮②

〔 固定繃帶 〕

在患部包覆繃帶，最後的工作就是「固定」。
最後在不刺激患部的位置打一個「平結」，充分固定繃帶。

1

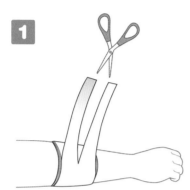

以繃帶纏好患部後，留下部分繃帶末端，
如圖剪開。

2

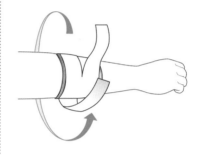

將其中一端往手臂捲繞。

3

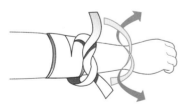

將剪開的繃帶末端打成平結（參照P15）
固定。

4

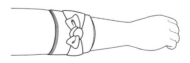

剪掉最後剩餘的部分即完成。

繃帶包紮③

〔 手指 〕

在手指上包紮繃帶時，必須將繃帶纏在受傷的手指及手腕上。
盡量減少繃帶包覆的面積，其他的手指及手心才容易活動。

<div style="writing-mode: vertical-rl">【第5章】 急難救助</div>

<div style="writing-mode: vertical-rl">繃帶包紮③</div>

1

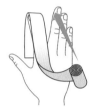

以繃帶蓋住受傷的手指，並往指尖方向回摺。

2

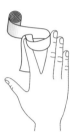

從指尖處開始捲繞繃帶。

3

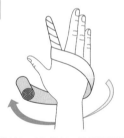

將繃帶纏至手指根部，接著將繃帶往手腕捲繞數圈。

4

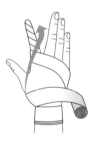

如圖將繃帶穿過受傷的手指縫隙，接著再次往手腕處捲繞。

5

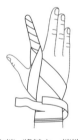

剪開繃帶末端，將其中一端捲在手腕上。

6

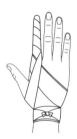

依照固定繃帶（參照P161）的步驟，打一個平結（參照P15）綁好繃帶即完成。

繃帶包紮④

〔 手心・手背 〕

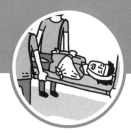

這種方法叫「麥穗帶綁法」，
能讓手心及手背保持容易活動。

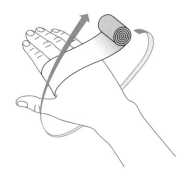

1

將繃帶在手心（手背）處捲2次，然後往大
拇指根部纏繞。

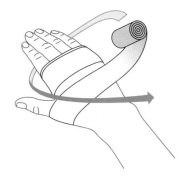

2

將繃帶繞往小指，再從拇指及食指之間繞
出。

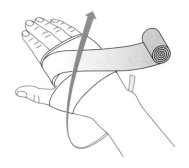

3

重複步驟2與3，在手心（手背）處如畫
對角線般纏繞繃帶，並慢慢往下移動到手
腕。

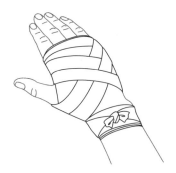

4

將繃帶在手腕上捲幾圈，依照固定繃帶
（P161）的步驟綁好即完成。

繃帶包紮⑤

〔關節〕

使用「龜甲帶綁法」，於關節處包紮繃帶時，
繃帶交叉點會在同一個位置。

1

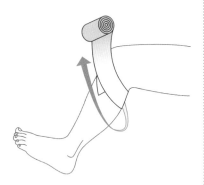

在患部的關節稍下方處，捲繞繃帶兩圈。

2

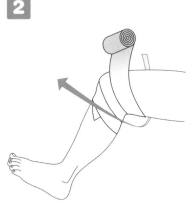

接著在關節處捲繞繃帶一圈，然後在關節
稍上方處也捲繞一圈。

3

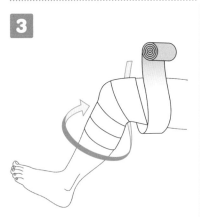

在步驟**1**的位置稍低處捲繞繃帶一圈。
慢慢在患部上下處，依照步驟**2**到**3**的方
式，稍微錯開繃帶位置並重複纏繞。

4

纏捲幾圈後依照固定繃帶（參照P161）的
步驟綁好繃帶即完成。手肘的關節也可使
用相同的綁法。

繃帶包紮⑥

〔腳〕

腳部也與手心及手背相同，
可使用「麥穗帶綁法」包紮繃帶。

1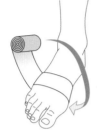

從腳趾根部往腳跟方向纏繃帶，纏的時候
每一圈要稍微錯開位置。

2

纏至腳跟處，如圖將繃帶纏到腳踝上。

3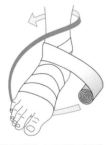

將繃帶往腳底捲繞，再回繞至腳踝。

 小技巧

在腳趾上纏繃帶時，與在手指上纏繃
帶的方法相同（參照P162），但是只
纏在腳趾上。

4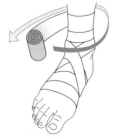

將繃帶在腳踝上纏幾圈。

5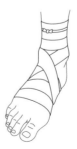

依固定繃帶（參照P161）的方式，綁好繃
帶完成。

165

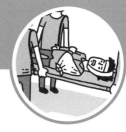

緊急時常經常會用到三角巾。
本篇介紹以「8摺三角巾」代替繃帶的摺法。

1

將三角巾摺半。

2

如圖摺起。

3

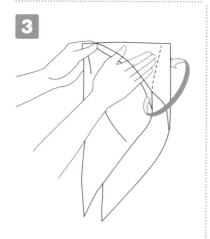

抓住邊角後，將手伸入步驟**2**完成的部分翻摺出來。

4

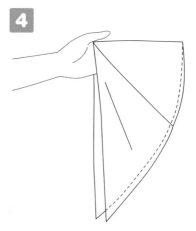

翻好即完成2摺三角巾。

5

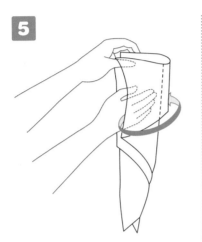

再次縱向對摺，與步驟**3**相同，抓住邊角後，將手伸入翻摺。

6

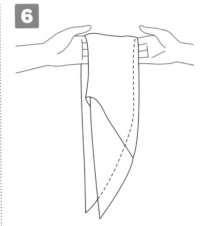

完成4摺三角巾。

7

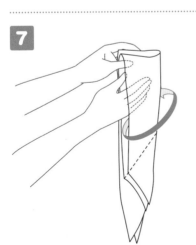

重複一次步驟**5**及**6**。

8

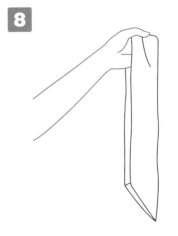

完成8摺三角巾（摺疊三角巾）。全部的摺線都隱藏在內側。

【第5章】　急難救助

使用三角巾①

167

使用三角巾②
〔 頭部・臉頰・下巴 〕

本篇介紹以三角巾包紮額頭、臉頰、下巴等處的方法。

1

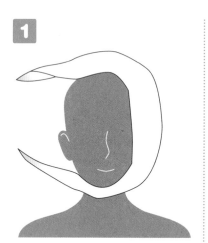

將8折三角巾（參照P166）包覆傷處。

2

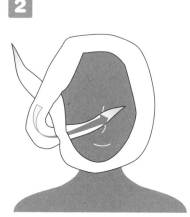

將三角巾的兩端往另一側耳朵附近包繞。

3

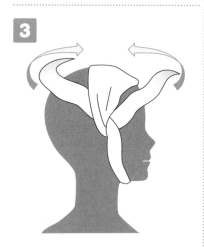

交叉的兩端分開繞往頭部另一側。

4

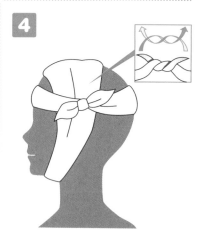

在另一側將三角巾的兩端打成平結（參照P15）後固定即完成。

使用三角巾③

〔 手心・手背・腳底・腳背 〕

以三角巾包紮手心或手背時，
要如同袋子般包住整個手掌。
腳部也是用同樣方法。

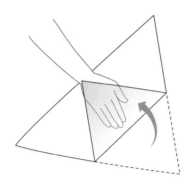

將手心向上，放在展開的三角巾上，如圖摺起頂角。

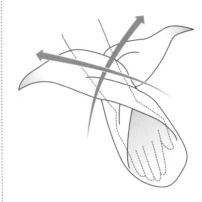

將三角巾的兩端交叉以包覆住手。

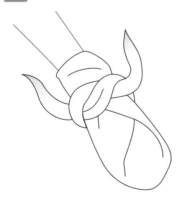

如圖在交叉的位置打單結。

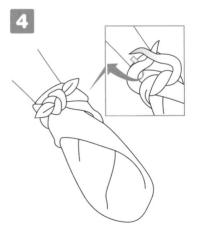

將三角巾的兩端打成平結（參照P15）即完成。

使用三角巾④

〔 腳踝 〕

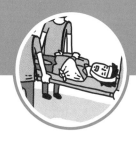

本篇介紹腳踝扭到時，以三角巾固定的方法。

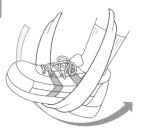

將8折三角巾（參照P166）抵住鞋底的腳心處。

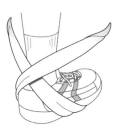

如圖將三角巾在腳跟處交叉。

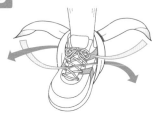

將兩端往前繞，如圖分別穿出。

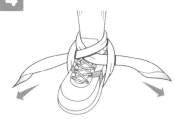

充分拉緊，固定腳部。

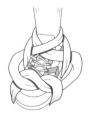

兩端打成平結（參照P15）固定。

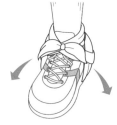

拉扯兩端綁緊打結處即完成。在室內扭傷時，也可在裸足上以相同的步驟，包紮固定。

使用三角巾⑤

〔 吊起手臂 〕

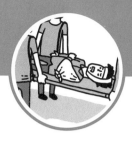

本篇介紹使用三角巾，將手臂吊掛在脖子的方法。

1

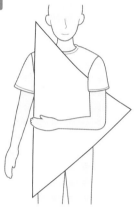

彎曲手臂，將三角巾打開後夾住。

2

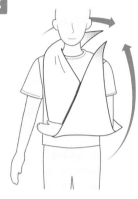

如圖將三角巾在身體後方接合。

3

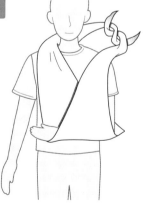

打一個平結（參照P15）固定。建議將繩結綁在肩胛骨附近，會比綁在脖子正後方更不易感到疲累。

☞ **小技巧**

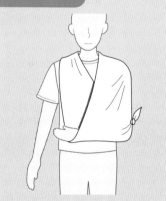

手肘部分打一個固定單結（參照P72），會更穩定。

171

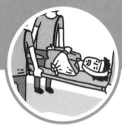

使用三角巾⑥
〔 固定手臂 〕

這是手臂骨折時的固定方式。
準備木板或摺疊好的報紙等物當夾板，才能確實固定。

1

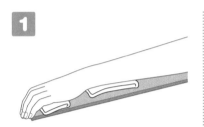

在手掌、手腕等處，放上摺好的手帕或毛巾，再將手臂放上夾板。

2

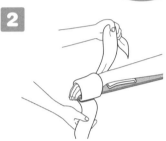

以8摺三角巾（參照P166）在手掌處捲2至3圈。

3

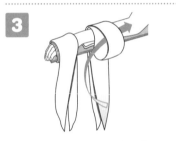

在手掌與手肘之間，覆上對摺的8折三角巾，將其中一邊的三角巾末端穿過對摺形成的圓圈。

4

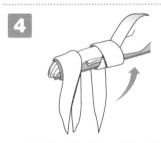

穿過圓圈的末端，與另一側的末端打成平結（參照P15）。

5

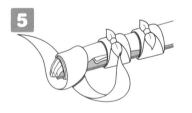

手肘處也以步驟3、4的作法固定。

6

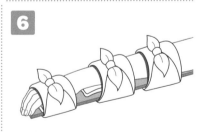

最後以平結固定住手掌處的三角巾即完成。

使用三角巾⑦

〔 固定腿部 〕

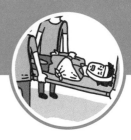

這是腿部骨折時的固定方法。
參照手臂骨折（參照P172）的固定方式進行。

1

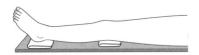

在腳踝、膝蓋等處，放上摺好的手帕或毛巾，再將腿放上夾板。

2

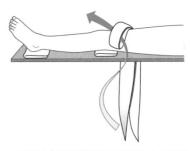

在膝蓋上緣覆蓋對摺的8折三角巾（參照P166），將其中一邊的三角巾末端穿過對摺形成的圓圈。

3

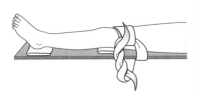

穿過圓圈的末端與另一側的末端打成平結（參照P15）。

4

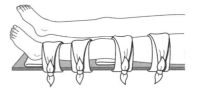

依照膝蓋下緣、腳踝、大腿的順序，重複步驟2、3的作法固定腿部即完成。

背負傷者①

〔 使用扁帶 〕

「登山」章節介紹過的「扁帶繩環」（參照P75），
可用於背負傷患或病人，
但不適合長時間移動。

1

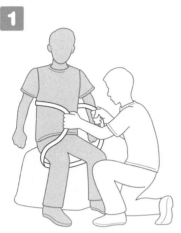

將登山用扁帶繩環（直徑約120cm）繞過傷患的背與大腿。

2

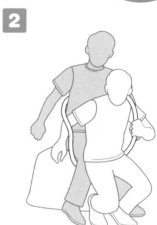

如圖將搬運者的兩手穿過扁帶繩環。

3

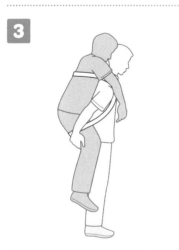

將傷患的兩手掛在搬運者的肩上，然後將其背起。

4

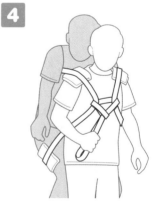

扁帶若陷入搬運者的肩膀或傷患的大腿，都會造成疼痛，可以毛巾當緩衝墊，夾在扁帶與身體之間。另外，可以再取一條較短的扁帶繩環，如圖綁好再背起傷患，會比較輕鬆。

背負傷者②

〔 使用繩索束 〕

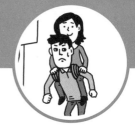

如果有攜帶登山用的長繩索，
就可以使用成束的繩圈背負傷患。

1

將成束的繩圈（參照P216）扭轉成8字形。

2

穿繞傷患的雙腳。

3

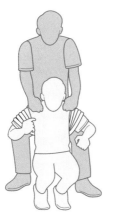

搬運者的兩手穿過繩圈的空隙。

4

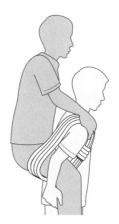

將傷患的兩手掛在搬運者的肩上背起。

ROPEWORK MEMO 繩結技巧筆記

. FILE No. 5 .

【 將手杖變身為腋下拐杖 】

健行或登山途中腳受傷了，就以登山手杖代替腋下拐杖吧。

1
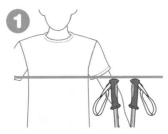
將2根手杖調整成腋下高度。

2
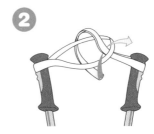
將手杖上的帶子以接繩結綁起（參照P138）。

3
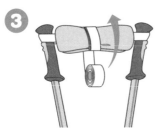
將毛巾捲在帶子上，以包紮用的透氣膠帶固定。

4
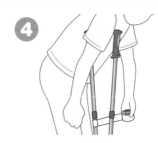
腋下抵住手杖，確認把手的位置，以膠帶水平纏捲5至6次。

5
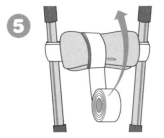
在步驟4的把手處包裹毛巾，再以透氣膠帶固定。

6

以手杖製作的簡易腋下拐杖完成。

【 第6章 】
日常生活

日常生活

捆紮報紙或雜誌、整理電線等,各種繩結技巧能讓日常生活更便利。從園藝工作需要的繩結,到包巾的綁法……本章都一併加以介紹。

整理電線
P194 P195

吊掛衣櫃
P196

捆紮報紙&雜誌 P186 P187
捆綁紙箱 P188
捆綁袋子 P190 P191

製作小樹的支柱 P182
製作大樹的支柱 P184

以繩索製作柵欄 P180
以細竹條或木條製作籬笆 P181

以包巾包裹物品
P197 P198 P199
P200 P201 P202

綑綁瓶子 P192

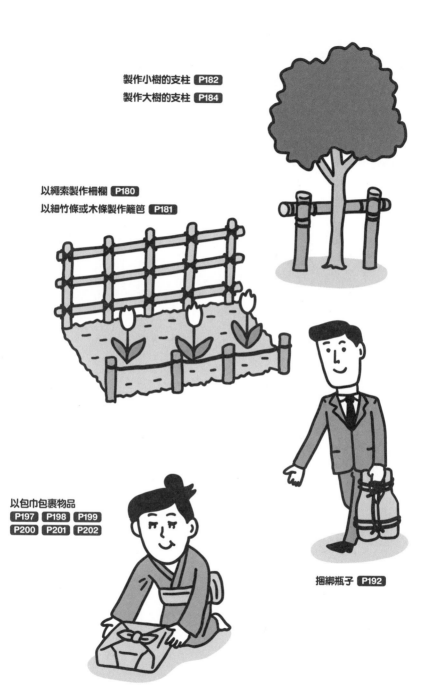

179

以繩索製作柵欄

〔 Spar Hitch 〕

以繩子與木椿作出花圃用的柵欄。
先依照柵欄設立的範圍，準備需要的繩子長度。

1

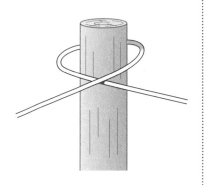

將繩子往木椿上捲繞1圈。

2

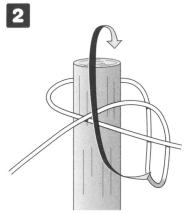

捲繞好的部分稍微鬆開，作出繩圈。將繩
圈一側拉開，如圖案繞。

3

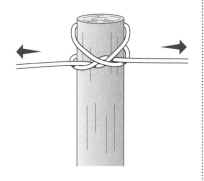

將拉上來的繩圈套在木椿上綁緊。

4

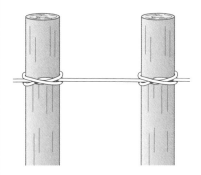

重複步驟 1 至 3 將木椿與繩子綁好，木椿
之間保持一定的間隔即完成。

以細竹條或木條製作籬笆

〔 柵欄結 〕

將竹子或木條固定成十字形作成籬笆。
雖然每個交叉處都要打結，比較費時，
但綁得愈仔細，成果愈漂亮喔！

1

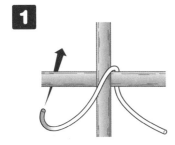

將繩子斜掛在木條的交叉處。

2

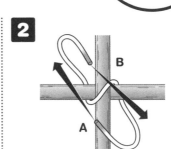

如圖纏繞繩子的兩端。

3

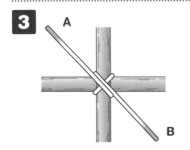

以X形交叉後拉緊。

4

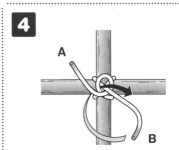

將A端繞B端一圈，再將B端如圖穿繞。

5

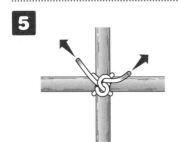

拉緊兩端，綁緊打結處即完成。

6

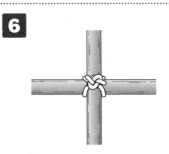

若使用細繩，打結處會較小，看起來也會
比較美觀。

181

製作小樹的支柱

〔 方回結 〕

將當作支柱的木棍綁緊組合，
可用於支撐高度較低，樹幹又較細的樹木。

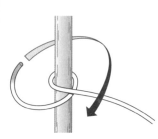

將繩子在直放的木棍上繞一圈，繩端從下
方往上繞。

再捲繞一次，如圖將繩端穿出。

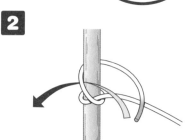

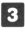

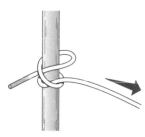

拉緊繩子完成雙套結（參照P12）。

將另一木棍橫放，與直放的木棍呈直角交
叉。將橫棍放在打結處上側，如圖捲繞。

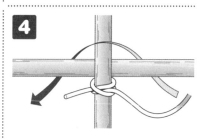

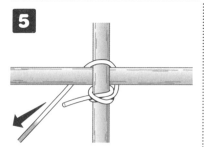

拉緊繩子。這時雙套結的打結處可能會移
動90度。

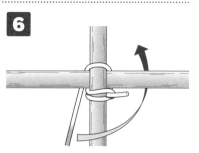

將繩子如圖往後方繞。

7

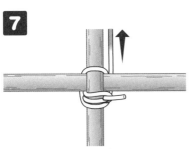

拉緊後完成纏繞一次。依照步驟❹至❻的
作法重複三次。

8

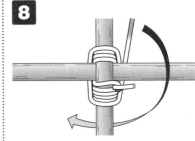

接著將繩子從橫棍的右前方，往直棍的下
後方繞去。

9

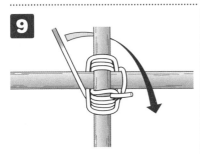

接著往橫棍左前方、直棍上後方、橫棍右
前方繞。

10

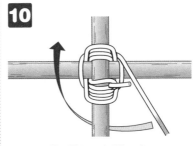

依照步驟❽至❾的作法重複三次。

11

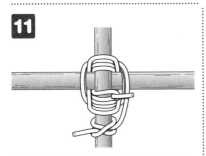

最後在直棍的下方打上雙套結（參照P12）
即完成。

12

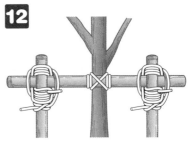

如圖支撐住樹木。

製作大樹的支柱

〔 十字結 〕

交叉立起支柱，支撐樹木讓其更穩定。
適合用於支撐已經成長、高且樹幹粗的樹木。

1

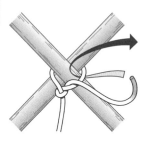

在木棍交叉處打一個繫木結（參照P35）
綁緊。

2

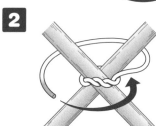

將繩子從右到左橫向捲繞。

3

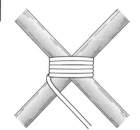

每捲一次就拉緊一次，橫向捲數圈。

4

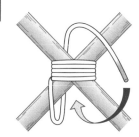

接著將繩子從前方往下，再從後往上穿
繞，直向捲繞。

5

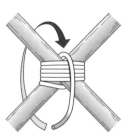

如圖直向捲3圈。

6

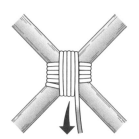

開始捲第4圈時，將繩子用力往下拉緊。

【 這種時候也很方便 】

「十字結」能綁牢斜向交叉的木頭，與「方回結」一起
應用，可製作椅子、桌子、籬笆等物品。

7

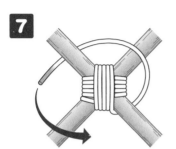

以右下後面、右上正面、左上後面、左下正
面的順序捲繞繩子。

8

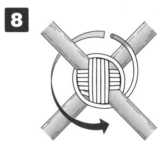

如此一邊用力拉緊，一邊將繩子捲繞3圈。

9

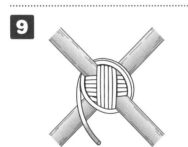

繩子繞到左下正面後，重複3次步驟 **7** 至 **8**
的作法。

10

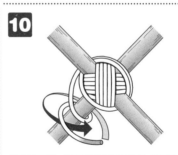

捲好3回後，繩子末端捲到前方，在左下打
個雙套結（參照P12）。

11

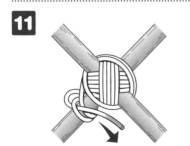

用力綁緊打結處。

12

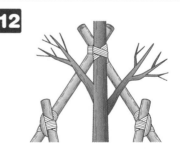

將繩子纏在想支撐樹木的位置，再使用支
柱補強即完成。

捆紮報紙&雜誌①

〔 捆書結 〕

輕鬆就能綁好報紙、雜誌,在整理舊物時是很方便的繩結,
一拉繩端就能解開。在物品的邊角上打結是鐵則。

1

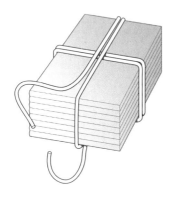

將繩子縱向、橫向各捲繞兩圈,再將繩子
兩端拉到邊角處。

2

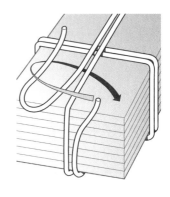

將繩子一端對摺,另一端如圖捲繞。

3

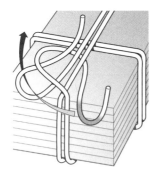

將繞出來的繩端對摺,如圖穿過繩圈。

4

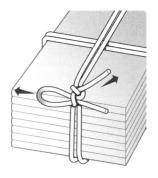

拉扯穿過繩圈的對摺部分及另一繩端,綁
緊打結處即完成。

捆紮報紙&雜誌②

〔 外科結 〕

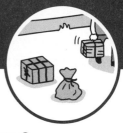

這是需要綁得比「捆書結」（參照P186）更緊時所用的繩結，
強度足夠、不易鬆脫。
因為外科手術也會用到這種繩結，故有此名稱。

預先在繩子中央作出繩圈，接著將物品放
在繩子交叉處，將繩圈往上鬆鬆地勾住邊
角。

2

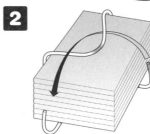

輕拉繩子其中一端，穿過繩圈。

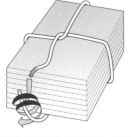

將兩端用力拉緊到物品的邊角，接著繩端
如圖捲兩圈。

4

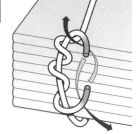

再如圖捲繞打結。

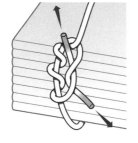

最後拉緊兩端，綁緊打結處。

6

完成。如果想讓繩結更堅固，可以重複一
次步驟**5**。

【第6章】日常生活

捆紮報紙&雜誌②

捆綁紙箱

〔 雙十字綁法＋外科結 〕

將繩子綁成雙十字形，再以「外科結」固定。
搬運大件行李時是很方便的繩結。

1

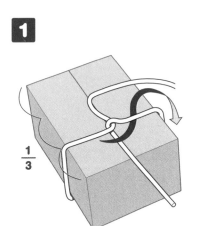

$\dfrac{1}{3}$

將繩子如圖交叉。交叉處大約是箱子長邊的1/3處。

2

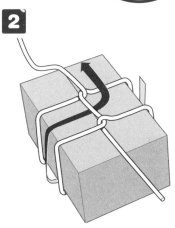

在另一個1/3處也交叉一次。

3

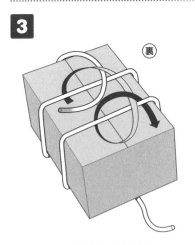

將箱子翻過來，如圖在2處捲繞交叉。

4

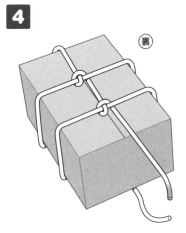

形成如圖的狀態。

【 這種時候也很方便 】

雙十字綁法也可用於捆綁棉被。先將棉被放入棉被袋，或是以大塊布料包住再捆綁。

5

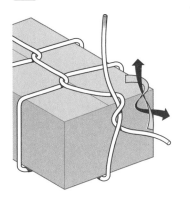

將箱子翻回正面，繩子兩端在邊角處如圖纏繞。

6

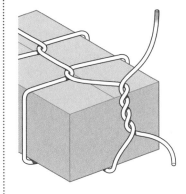

再纏繞1次。

7

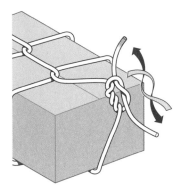

拉扯繩子兩端，打一個外科結（參照P187）。

8

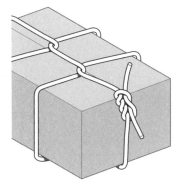

避免步驟 **1**、**2** 繩子交叉的位置移動，綁好打結處。

捆綁袋子①

〔 袋口結 〕

單手捏住袋口，以另一手就能綁好的繩結。
以緞帶取代繩子，就能變身成可愛的禮物包裝。

1

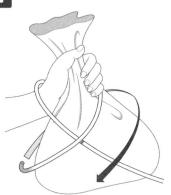

將繩子往袋口及手腕纏2圈。第2圈只纏袋口，不纏手腕。

2

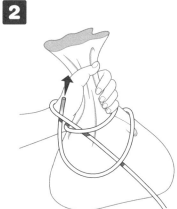

將繩頭從手腕上的繩子下方穿出。

3

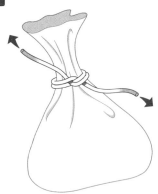

慢慢地拔出手腕，拉緊繩子兩端，綁緊打結處即完成。

4

簡單快速就能綁好，需要綁很多袋子時也適用。

捆綁袋子②

〔塑膠袋結〕

利用塑膠袋的提把就能簡單綁好。
放在腳踏車的籃子裡或車上，
也不必擔心袋子裡的物品掉落出來。

1

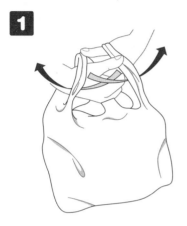

將兩手伸入兩邊的提把，各自抓住另一側
的提把，然後將手拔出。

2

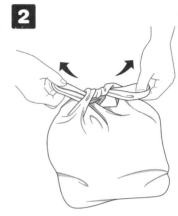

綁緊至不會破掉的程度。

3

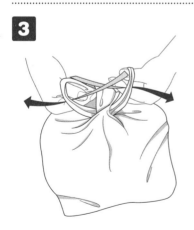

重複一次步驟**1**至**2**即完成。

4

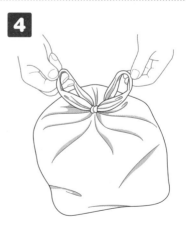

雖然能綁得很緊，但要解開也並不困難。

捆綁瓶子

〔 平結＋單邊蝴蝶結 〕

即使是啤酒瓶或紅酒瓶等形狀複雜、不易運送的物品，
也能一起搬運的方便繩結。
本篇介紹以2條繩子捆綁的方法。

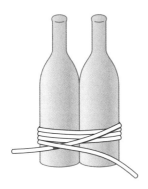

將2支瓶子並排放好，以繩子在下部捲繞3
至4圈。將繩子兩端交叉。

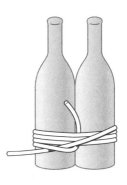

將交叉的繩子其中一端，穿過捲繞好的繩
子下方。

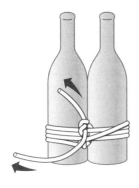

打好平結（參照P15），拉扯繩子兩端，充
分綁緊。小心別讓瓶子歪斜。

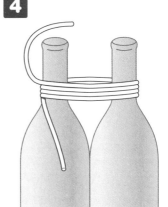

將另一條繩子在瓶子上部捲繞3至4圈。

【 這種時候也很方便 】
這種繩結能綁緊容易滑落的2支瓶子並加以搬運。重點是要用力纏緊，避免瓶子滑落。但太過用力可能會造成瓶子破裂，請特別注意。

5

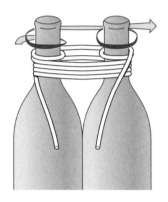

如圖將繩子的其中一端，往兩個瓶口各捲繞1圈。

6

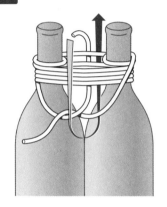

將繩子兩端交叉，其中一邊如圖從下往上捲繞。

7

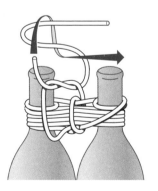

如圖將繩子兩端穿繞。

8

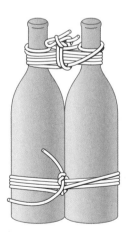

綁緊繩子兩端，完成單花結。

整理電線①

〔 鎖鍊結 〕

打成連環構造的繩結，外觀也很有趣。
電線要是過於彎曲或綁得太緊，
有可能會發熱，請特別留意。

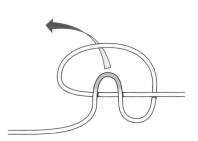

在適當處作出繩圈，然後捏一段繩子穿過
繩圈。

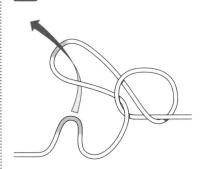

於穿出來所形成的新繩圈，再重複一次步
驟1。

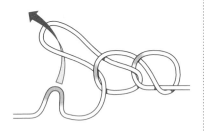

重複進行相同的步驟即可。繩圈的大小應
該保持一致。

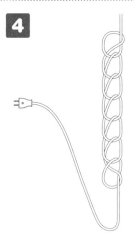

因為繩圈連結的形狀，而被稱為鎖鍊結。

整理電線②

〔 縮繩結 〕

比鎖鍊結能更輕鬆地整理電線。
但如果沒有施加適度的拉力，
打結處就會鬆脫。

 1

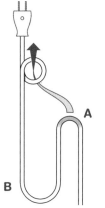

將電線對摺成想要縮短的長度。將A部分
穿過預先作好的繩圈。繩圈的位置要離插
頭一小段距離。

2

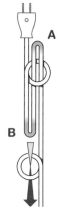

如圖，在下方也作出繩圈，將B穿過繩圈。

3

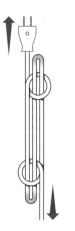

拉緊兩端。注意不要拉得太用力。

4

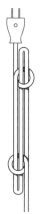

將往回摺的部分拉長，就能調節電線的長
度。

吊掛衣櫃
〔雙稱人結〕

用於將大件物品上拉或垂吊而下的繩結。
以這個方法便可從二樓窗戶將衣櫃搬入屋內。
使用「雙十字綁法」（參照P188）與「雙稱人結」。

（參照P188）

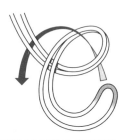

將對摺的繩子作出繩圈，如圖穿繞。

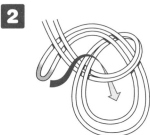

如圖捲繞，再將繩子穿過繩圈一次。

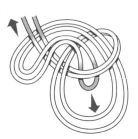

拉扯繩子對摺部分及尾端，綁緊打結處。

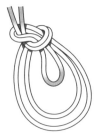

完成雙稱人結。

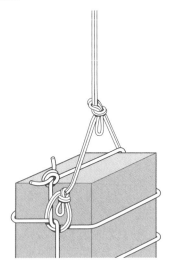

進行步驟❶時，在已使用雙十字綁法（參照P188）綁好的物品左右兩邊，一邊穿過雙十字的交叉部分，一邊打雙稱人結。

以包巾包裹物品①

〔 平包 〕

不需打結就能將物體包起。
這是最符合禮儀的作法,也被稱為包巾的基本包法。

1

將物品放在包巾背面中央。

2

從操作者的前方開始往前蓋上。

3

依左右順序分別蓋上。

4

調整各邊角。在日本,若是喪事時使用,左右的包覆順序則必須反過來。

5

最後將最外面蓋上即完成。

6

可用於包裹要送人的禮物。

以包巾包裹物品②

〔 日常包 〕

包法簡單，又相對不容易鬆開。
可用於包覆便當盒等四角形物體，是日常生活中常用的包法。

1

將物品放在包巾背面中央。

2

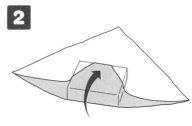

將前側蓋住。

3

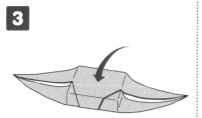

將後側蓋住。

4

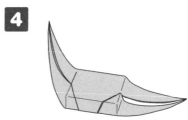

輕拉左右兩端調整邊角。

5

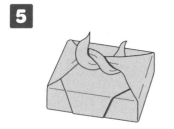

將物品調整至正中央，打一個平結（參照
P15）。

6

調整好打結處即完成。

以包巾包裹物品③

〔 酒瓶包（1瓶）〕

用於攜帶紅酒等酒瓶的包巾打法。

1

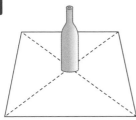

將酒瓶立放於包巾背面中央。

2

將對角線的兩個邊角，拉到瓶口位置打成平結（參照P15）。

3

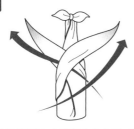

將另外兩個邊角在酒瓶前方交叉，接著在酒瓶背面交叉。

4

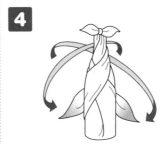

一邊捲繞交叉，一邊繞回酒瓶前方。

5

在酒瓶正面打一個平結。

6

調整好打結處即完成。

以包巾包裹物品④

〔 酒瓶包（2瓶） 〕

以這種方法可以將兩瓶紅酒包起來，
單手就能攜帶，十分方便。
兩個瓶子之間不會碰撞，既安心又安全。

1

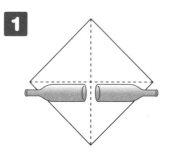

如圖將酒瓶擺放在包巾背面。兩支酒瓶底
部之間要留下空間。

2

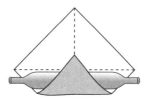

從操作者的方向往前蓋住酒瓶。

3

將酒瓶往上滾動，一邊以包巾包起。

4

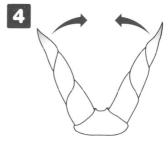

將內側對摺，讓酒瓶立起。

5

調整形狀，在酒瓶口部分打一個平結（參
照P15）。

6

調整好打結處，完成！

以包巾包裹物品⑤

〔 圓包 〕

這個方法可以包起球體或不規則形的物體。
因為有提把，即使是重物也能輕鬆攜帶。
又名「西瓜結」。

將物品放在包巾背面的中央。

將相鄰的角如圖各自打成平結（參照
P15）。

將其中一邊的打結處，穿過另一邊打結處
形成的環。

將穿過的打結處往上拉，作成提把，調整
成容易提拿的形狀。

201

以包巾包裹物品⑥

〔作成提包〕

將包巾迅速變身成兩款包包。

〔方法1〕

1

將包巾對摺成長方形。

2

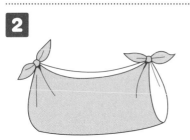

將摺合的兩角打成平結（參照P15）。

3

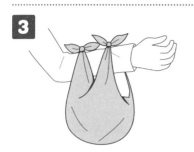

將手臂穿過打好的圈就能使用了。

〔方法2〕

1

將包巾對角摺成三角形。

2

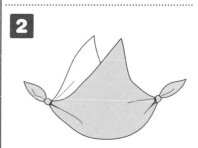

如圖般在兩端打單結（參照P72）。

3

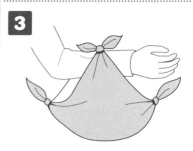

將剩下的兩角打成平結（參照P15），將手臂穿過打好的圈就能使用了。

● **ROPEWORK MEMO** 繩結技巧筆記 . FILE No. *6* .

【注意縱向結】

打平結時若方向錯誤，就會變成縱向結。這樣的狀態非常容易鬆脫，相當危險，請務必注意。

 平結（參照P15）

所謂的縱向結，就是指平結打錯時形成的結。如名字所述，綁緊打結處後，末端會變成縱向。是容易發生的失誤，因此要特別注意。

○ 正確

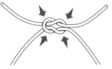

同一條繩子的頭尾會從繩圈同一側穿出，這是正確的平結。

✕ 錯誤

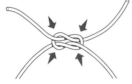

同一條繩子的頭尾會從繩圈的內側與外側分別穿出，這是錯誤的平結。

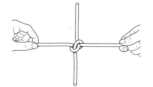

用力拉緊錯誤的平結，原本應呈平行的兩條繩子會變成十字形。

 蝴蝶結（參照P16）

打蝴蝶結時也是一樣，若繩子的捲繞方式錯誤，就會與平結發生同樣的錯誤。這也會導致繩結迅速鬆脫，請務必重新以正確的方式打結。

○ 正確

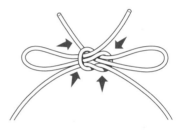

✕ 錯誤

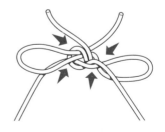

繩結技巧筆記

注意縱向結

203

繩子的基礎知識

繩子的構造

繩子大致可分為「扭繩」及「編繩」兩種。

圓編繩

圓編繩是以股線或纖維編成的。一般是使用纖維編成芯，再以纖維編成的外皮包住芯，就成了圓編繩。另有使用S絞旋股線2根與Z絞旋股線2根交互編成的方編繩。編繩的優點在於比三股扭繩更柔軟、不易變形，缺點則是容易拉長鬆弛。市售的化學纖維繩幾乎都是圓編繩。

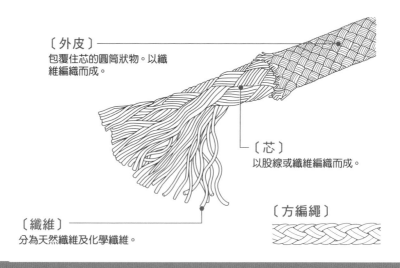

〔外皮〕
包覆住芯的圓筒狀物。以纖維編織而成。

〔芯〕
以股線或纖維編織而成。

〔纖維〕
分為天然纖維及化學纖維。

〔方編繩〕

三股扭繩

扭繩是以細纖維扭絞而成的。其中最常見的是以三股線扭絞成的三股扭繩。以數根纖維扭絞成線,再將這些線扭絞起來就成了股線。三股扭繩指的就是以三根股線扭絞而成的繩子。

依據扭絞的方向不同,分為「S絞繩」與「Z絞繩」。絞繩的優點在於強而堅固。缺點則是稍硬,較容易變形。

〔股線〕
以線扭絞而成。

〔線〕
以纖維扭絞而成。

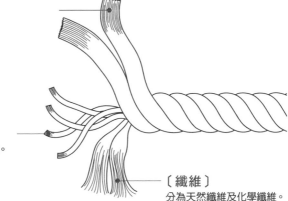

〔纖維〕
分為天然纖維及化學纖維。

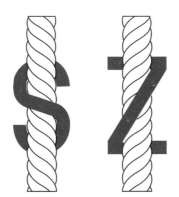

〔S絞旋〕
以S字表示向右扭絞。

〔Z絞旋〕
以Z字表示向左扭絞。目前的主流是Z絞旋。

繩子的種類

繩子分為天然纖維及化學纖維兩種。請記得不同材質的繩子有不同的特點。

天然纖維

使用棉、稻稈、麻或羊毛等天然纖維製成的繩子。天然纖維繩的優點是耐熱及耐磨擦、不易滑動、價格便宜。缺點則是不耐濕、強度不足。

常見的天然纖維繩

種類	特徵
麻繩	以大麻纖維為素材，是天然纖維繩中最強韌的。不耐水但容易腐蝕，常以焦油作防水處理。
馬尼拉繩	以馬尼拉麻的纖維為素材。有強度，重量輕，可浮於水面。目前已經很難買到，故有許多以劍麻染色作成的替代品。
棉繩	以棉纖維為素材，具柔軟性及伸縮性，價格也便宜。容易腐蝕，耐久性不足。通常作為裝飾用。

化學纖維

使用尼龍、聚酯、聚丙烯製成的繩子。以化學纖維製成的繩子，優點是柔軟性及耐久性均佳。缺點是不耐磨擦，不抗紫外線，也容易拉長鬆弛。

常見的化學纖維繩

種類	特徵
尼龍繩	具有彈力，不易磨損，不會浮於水面，是化學纖維繩中最強韌的。戶外用的繩子幾乎都以尼龍繩為主。
維尼綸繩	容易拉伸，使用方便。不耐熱，也無強度。
聚酯繩	具有耐久性，不易磨損。不會浮在水面。沾濕之後強度會增加。
聚乙烯繩	質輕，不具吸水性。常用於海邊、河川及漁業等用途。
聚丙烯繩	分為單纖維、多纖維等，種類豐富。價格便宜，能浮於水。不耐磨擦及紫外線，不適合在戶外長時間使用。

繩結的名稱與原理

繩子的不同部位及狀態，有其特定的名稱。

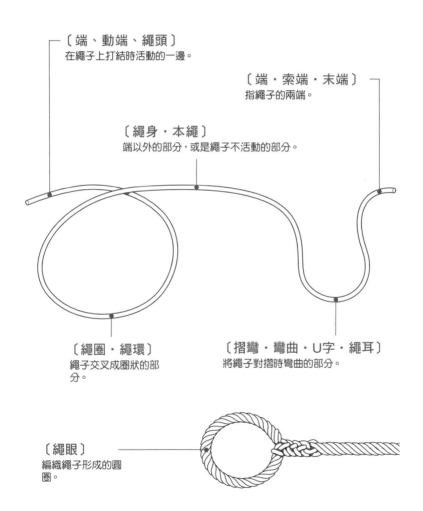

〔端、動端、繩頭〕
在繩子上打結時活動的一邊。

〔端・索端・末端〕
指繩子的兩端。

〔繩身・本繩〕
端以外的部分，或是繩子不活動的部分。

〔繩圈・繩環〕
繩子交叉成圈狀的部分。

〔摺彎・彎曲・U字・繩耳〕
將繩子對摺時彎曲的部分。

〔繩眼〕
編織繩子形成的圓圈。

繩結的動作與機制

乍看之下很複雜的繩結，其實個別步驟意外地簡單。
本篇介紹繩結的基本類型與機制。

繩結的基本4動作

繩結基本上是由掛上、捲一圈、捲繞、綁結4個基本動作所組成。組合或重複這4個動作，就能配合各種目的及狀況綁出適合的繩結。

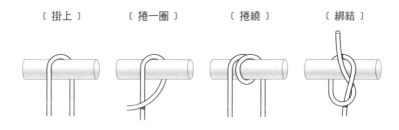

〔掛上〕　　〔捲一圈〕　　〔捲繞〕　　〔綁結〕

摩擦的機制

繩結如何能固定不鬆脫，靠的是繩子與繩子，或繩子與其他物體之間產生的摩擦。也就是說，打結方式愈複雜，接觸面積就愈大，摩擦的抵抗力也愈大，更加不容易鬆脫。此外，為了產生更大的摩擦力，對繩結施力的方向也相當重要。

即使往箭頭方向拉繩子，由於捲繞好的繩子與被拉的繩子之間會產生摩擦力，繩子便不會鬆解開。然而，若垂直拉繩子，與捲繞處無法產生摩擦，就會很快鬆解開來。

選擇繩子

繩子必須依照目的及用途，選擇適合的素材或粗細、長度。
最好在專賣店裡詢問店員的建議後再購買。

露營

建議選擇輕量而強度夠的聚丙烯繩或尼龍繩。可用於搭蓋天幕或帳棚等，用途很廣。如果要玩水，記得選擇耐水性佳的繩子。

登山

登山時必須準備安全繩這種登山專用繩。依據登山方式不同，所需的繩子粗細及長度也不一樣。此外，選擇登山用的繩子時，最重要的是必須先確認繩子的衝擊荷重指數。

釣魚

釣魚用的線稱為釣線，依據所釣魚種及地點，有各種種類及尺寸可供選擇。使用的釣具或釣竿，也會有其各自適合的釣線，可前往釣具專賣店與店員具體討論後再行選購。

船・划艇

很多使用於船及划艇的繩子，都是以特殊素材製成，請到專賣店購買。P141介紹的拋繩袋，也可在戶外用品專賣店購得。

日常生活

棉或尼龍製的繩子，可在家用賣場購得。依據用途選擇不同的粗細，3至8mm的繩子是最方便使用的。可選擇比需求長度再長20%的繩子，以免使用時長度不足。

繩子的基礎知識

選擇繩子

209

使用繩結的注意事項

為了安全又安心地使用繩結，必須十分小心對待繩子。
本篇介紹使用繩子時的注意事項。

〔 不使用受損的繩子 〕

繩子是消耗品。特別在野外使用時，小小的擦傷或鬆脫都可能造成生命危險。使用前務必確認繩子的狀態。

〔 發生扭結 〕
※扭結指的是繩子扭轉成く字形，且無法回復的狀態。此時只要施加一點點拉力就會導致繩子斷裂，一定要立刻轉回原位。

〔 股線鬆脫 〕
繩子壽命終結，請換新繩子。

〔 表面有擦傷 〕
繩子壽命終結，請換新繩子。

〔 不弄濕繩子 〕

濕掉的繩子可能會發生腐蝕，請極力避免在雨天使用。萬一真的沾濕了，請在使用過後充分乾燥。依據不同的繩結綁法，有的繩結在沾濕後會非常難解開。

〔不踩踏繩子〕

踩踏繩子會使鞋底的小石子或沙子嵌進繩子內部，並有如尖銳物般從繩子內側割傷纖維。同樣也不能去踢繩子。

〔 避免銳利的岩石地 〕

盡量避免在銳利的岩石地使用繩子。如果非得使用不可，可將繩子套入保護用的管子，或以毛巾、墊布等物保護繩子，下點功夫使繩子不至斷裂。

〔 不把繩子直接放在地面上 〕

若將繩子直接放在地面上，沾上的沙子、小石子、泥土等髒汙，都會導致繩子快速劣化。放在戶外時，請養成將繩子置於塑膠墊上的習慣。

〔 不施加急劇的拉力 〕

突然過猛的拉力，會造成繩子斷裂或鬆弛。即使外觀看不出異狀，但繩子內部的纖維可能已經破損。

繩子末端的處理

將繩子剪成適當長度後,一定要處理末端切口。
末端如果放著不管會散開,導致使用困難。

扭繩的末端處理

以黏性強的塑膠膠帶進行處理。

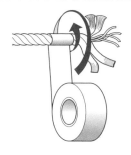

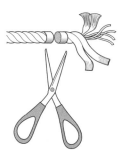

在欲剪下的繩子末端稍往前處,貼上膠帶並繞緊。

從膠帶中心部分以剪刀剪斷。如果要使用在拉力較大的狀況,請在剪斷面塗上環氧樹脂類的接著劑固定。

尼龍繩的末端處理

以打火機燒一下尼龍繩的末端固定。

將剪斷的繩子末端以打火機燒一下。

小心不要燙到手,一邊以手指將熔化的部分塑形固定。

繩子的保管方法

繩子使用後別丟著不管,請好好地保養過後再收起。
正確的保管方法能預防繩子劣化。

去除髒汙

繩子使用後,務必先去除上面的髒汙。以擰乾的抹布將髒汙擦拭乾淨即可。如果是很難擦掉的汙垢,可將繩子浸泡在加了中性洗潔劑的溫水中,再以刷子輕輕摩擦去除。

陰乾繩子

清洗過、沾了水氣的繩子,請放在陰涼處充分乾燥。大多數的繩子都不耐紫外線,需避免陽光直射。

好好保養繩子

確認乾燥的繩子上有無損傷或扭結(參照P210),若有末端散開或扭結等需要修整的地方,務必處理。

保存於通風良好的場所

繩子必須放在通風良好,且無陽光直射的地方。若要長時間保存,捲束繩子時盡量不要捲太多圈、盡可能捲成較大的繩圈保管。

如何收捲繩子

為了防止繩子打結或劣化，不使用的時候請收束存放。
依據繩子長度不同，有數種方法能束好繩子。

利用手肘及虎口捲繩子

適合於細而長的繩子。

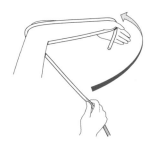

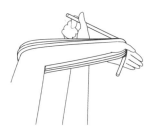

彎曲手肘，如圖將繩子捲繞在虎口及手肘。

注意捲繞時手腕不要彎曲。

利用膝蓋捲繩子

適合用在粗而長的繩子

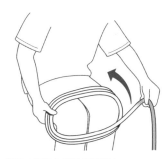

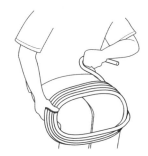

將繩子捲繞在彎曲的兩膝上。

將捲好的繩子抽出，小心別讓繩圈散開。

如何束整繩子

扁平狀

適合用在細且不太長的繩子。

1 捲好繩子（參照P212）。

2 如圖以繩端纏繞繩圈起來。

3 接著往上捲繞3至5圈。

4 將剩餘的繩端對摺，穿過上部的繩圈。

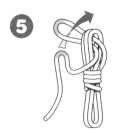

5 剩餘的繩端再次摺彎，穿過步驟4形成的新繩圈。

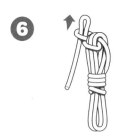

6 拉扯繩圈，綁緊打結處即完成。

棒狀

適合用於長度較長且細的繩子。

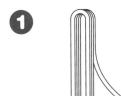

1 留下一段繩頭,將繩子捲繞3至4圈。

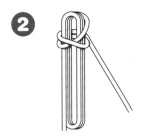

2 如圖將繩以繩端纏繞繩圈,以避免讓繩圈散開。

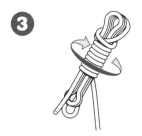

3 如圖從上而下捲繞繩子。

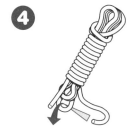

4 捲繞到下方後,如圖將繩端穿過下部的繩圈。

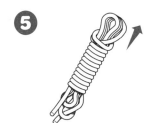

5 拉扯上部的繩圈,就能束緊繩端。

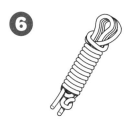

6 外表美觀,攜帶也方便,但解開時容易有扭結(參照P210),請注意。

繩子的基礎知識

如何束整繩子／棒狀

如何束整繩子
圈狀

這個方法能夠簡單又確實地將長繩束成圈狀。

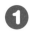

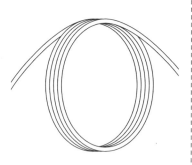

捲好繩子（參照P212）。

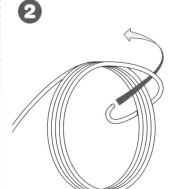

將繩端如圖纏繞。

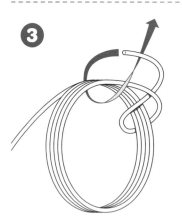

拉扯繩端，並按箭頭方向再纏繞一次，綁緊打結處。

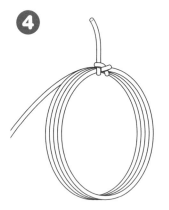

以步驟❷方式將繩端往回穿繞兩次，就能綁好繩圈並吊掛起來。

以手心捲束

細而短的繩子可捲在手心上束起來。

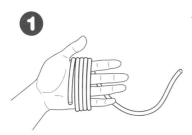

①

將繩子捲在左手上。

繩子的基礎知識

如何束整繩子／以手心捲束

小技巧

如果想捲成比手心更大的繩圈，則如圖調整繩子。

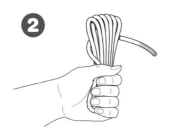

②

剩下約20至30cm左右時，如圖將繩子握好。

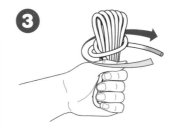

③

以繩端捲繞2次。

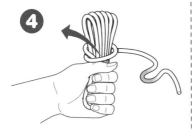

④

將摺彎的繩端穿過捲好的繩子後固定。

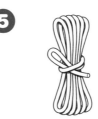

⑤

能精巧地收納起來。只要一拉繩子前端，就能馬上解開。

如何束整繩子
登山用的長繩索

收拾登山用的既粗且長的繩索時，
以兩手將繩子分成左右兩邊後束起。

1 如圖將兩手張開，左手抓住繩子前端，右手抓住繩身。

2 將右手抓住的繩子交到左手。

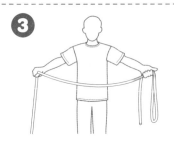

3 重複步驟❶至❷。

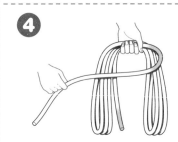

4 將左手抓著的繩子分成左右兩邊。

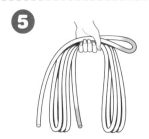

5 束好之後如圖示將繩端往回摺，作成繩圈。

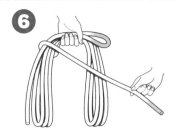

6 如圖以另一繩端捲繞起來。

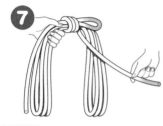

⑦ 如圖捲繞。

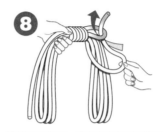

⑧ 捲繞5至6圈後，將繩子前端穿過繩圈。

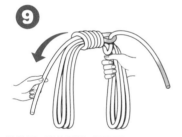

⑨ 拉扯另一邊的繩端，收緊繩圈。

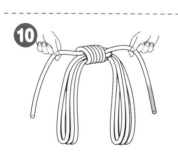

⑩ 以兩手抓住繩子兩端。

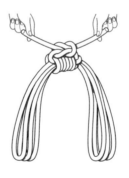

⑪ 打一個平結（參照P15）讓繩子不會散開即完成。

日常生活中**最實用的繩結，**
從料理到穿著打扮皆能應用！

繩結不只是繩子的技藝。本書從日常應用的角度，為大家詳解各種
常見的繩結綁法與用法，更延伸介紹了風呂敷、領巾、包紮用的三角
巾、兵兒帶……等繩結應用。

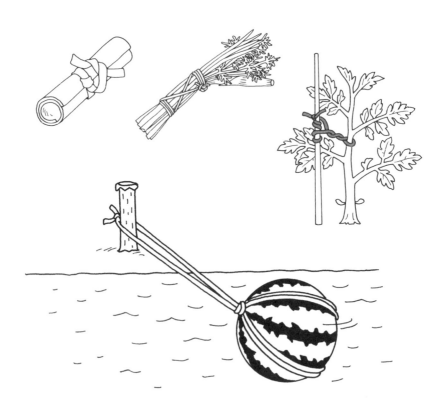

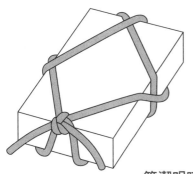

簡潔明瞭的圖解說明，
只要照著練習一遍，
你也能打得一手好繩結。

手作良品75

全圖解一看就會的繩結技法（暢銷版）

主婦の友社◎授權
定價：320 元

初學者也能輕鬆上手！

手作人必備的繩結工具書——

本書介紹了世界各地自古以來所使用的繩結，
完整呈現編結的技法，且賦予繩結多樣化的裝飾性，
繩結從此不再只是「組合數條繩來加強強度」而已，
手環、項鍊、腰帶、吊飾、持手……
都是繩結的創意應用，
這些繩編小飾品初學者也能輕鬆製作。

手作良品16

超圖解 手作人必學・實用繩
結設計大百科（暢銷增訂版）

BOUTIQUE-SHA ◎授權

定價：580 元

手作 良品 87

新手OK！

立刻上手！實用繩結全圖解

戶外活動・急難救助・居家生活皆適用（暢銷版）

監　　　修／羽根田治
翻　　　譯／黃鏡蒨
發　行　人／詹慶和
執 行 編 輯／陳昕儀・詹凱雲
特 約 編 輯／黃建勳
編　　　輯／劉蕙寧・黃璟安・陳姿伶
執 行 美 編／周盈汝
美 術 編 輯／陳麗娜・韓欣恬
出 　版 　者／良品文化館
發　行　者／雅書堂文化事業有限公司
郵政劃撥帳號／18225950
郵政劃撥戶名／雅書堂文化事業有限公司
地　　　址／220新北市板橋區板新路206號3樓
電　　　話／(02)8952-4078
傳　　　真／(02)8952-4084
網　　　址／www.elegantbooks.com.tw
電 子 郵 件／elegant.books@msa.hinet.net

2019年9月初版一刷
2024年2月二版一刷 定價350元

"OUTDOOR RESCUE KATEI ZUKAI HIMO & ROPE NO
MUSUBIKATA"
supervised by Osamu Haneda
Copyright © NIHONBUNGEISHA 2013
All rights reserved.
First published in Japan by NIHONBUNGEISHA Co., Ltd., Tokyo

This Traditional Chinese edition is published by arrangement
with NIHONBUNGEISHA Co., Ltd., Tokyo in care of Tuttle-Mori
Agency, Inc., Tokyo through Keio Cultural Enterprise Co., Ltd.,
New Taipei City.

經銷／易可數位行銷股份有限公司
地址／新北市新店區寶橋路235巷6弄3號5樓
電話／(02)8911-0825　傳真／(02)8911-0801

國家圖書館出版品預行編目資料

立刻上手!實用繩結全圖解：戶外活動.急難救助.居家生活適用
/羽根田治監修；黃鏡蒨譯. -- 二版. -- 新北市：良品文化館出版：
雅書堂文化事業有限公司發行, 2024.02
　面；　公分. --(手作良品；87)
ISBN 978-986-7627-56-8(平裝)

1.CST: 結繩

997.5　　　　　　　　　　　　　　　　　112021831

STAFF

設計／橫尾淳史（株式會社ブロワン）
插畫／今井ヨージ
　　　中野　成（株式會社アート工房）
攝影／平塚修二（株式會社日本文藝社　寫真室）
編輯協力／太田沙織（株式會社アーク・コミュニケーションズ）

【參考文獻】
・《いますぐ使える海釣り完全マニュアル》西野弘章監修（大泉書
　店）
・《絵ですぐわかる！結びのトリセツ　海釣り編》つり人社書籍編集
　部編（つり人社）
・《絵ですぐわかる！結びのトリセツ　川釣り編》つり人社書籍編集
　部編（つり人社）
・《完全図解　誰でもカンタンにできる「結び方・しぼり方」の便利
　事典》悠クライフスタイル研究會　編（日本文藝社）
・《困ったときに必ず役に立つロープとひもの結び方》木暮幹雄（水
　曜社）
・《写真と図で見るロープとひもの結び方》ロープワーク研究會（西
　東社）
・《すぐに使えるロープワーク便利帳》羽根田　治監修（池田書店）
・《使える　遊ぶ　飾る　ロープワーク・テクニック》羽根田　治監
　修（成美堂出版）
・《DVDで覚えるロープワーク》羽根田　治著・監修（山と渓谷社）
・《初めてでも安心、確実、ひもとロープの結び方事典》鳥海良二著
　（日本文藝社）
・《毎日の暮らしに役立つ　結び方、包み方、たたみ方》羽根田　治
　　株式會社シモジマ　すはらひろこ監修（永岡書店）
・《ルアーフィッシングがわかる本》（地球丸）
・《ロープワークの基本》善養寺ススム著（梣出版）
・《ロープワーク・ハンドブック》羽根田　治著（山と渓谷社）